U0054500

設計好味道

梅原真—著

陳令嫻—譯

前言訪談

— 在高知縣何處出生成長的呢？

在距離龍馬出生地八百公尺的地方。

— 還記得哪些童年時代的風景呢？

鏡川流經高知市正中央，龍馬也在這裡游過泳。小學下課回家，往南走是堤防。爬上堤防階梯，鏡川就會逐漸映入眼簾。我會從堤防一路衝向鏡川，然後跳進去。

— 請用一句話形容自己。

一句話嗎？我不擅長用言辭形容自己⋯⋯嗯，會義憤填膺的人？

— 喜歡和討厭自己哪些地方呢？

我不喜歡講話沒有結尾（笑）。搞笑是藉由一語道破本質來引人發笑。設計這種工作是發掘本質，本質有時是笑點，然而指出本質有時也會傷人。所謂的設計，是把許多資訊放進漏斗過濾，最後留下來的那一滴精華。那一滴精華可能是笑點，也可能是反駁他人時的強烈一擊。我認為自己的優點是「會製造笑料」；缺點是信念過於強烈，聽到相左的意見時

可能笑不出來，氣到說出重話。

— 受誰影響最深？

影響我最深的應該還是大橋步。他的代表作是雜誌《平凡一擊》（平凡PANCHI）的封面。他所創作的封面隨著他的風格與時代改變而不斷進化，從未引人生厭。儘管如此，中心思想卻不曾改變。如何與人交際和貫徹自己的主張等等也都是受到他的影響。

— 對衣食住有什麼講究嗎？

這些事情我都交給內人處理。「食」是他做飯，「衣」是我們一起選（雖然有時我的意見會遭到拒絕），「住」則是連一張桌子都必須兩人同意才能買。這些事情是由內人主導，而不是我。

— 您經常造訪法國，最喜歡法國哪些地方呢？

一開始是內人很喜歡，我只是不得已陪著去。但是去著去著受到當地成熟的文化所刺激，感受到文化震撼。例如法國的電梯沒有關門鈕。通常都會覺得趕快關起來不是比較好嗎？日本人搭電梯時連零點五秒也想省起來，一進電梯就狂按關門鈕。我自己也是這種人。法國讓我發現自己丟臉的地方。我去的時間加起來相當於住了二年吧！

——高知的優點與缺點。

優點是開朗到沒有底線吧！沒有底線代表沒有固定的標準，有趣到、好笑到超乎常識。從老公公老婆婆到所有人都是這種個性，自由到、有趣到沒有底線。反過來說想不到什麼缺點，想到的都是優點。

——除了家和事務所之外，還有喜歡的地方嗎？

秋田的鶴之湯溫泉，每年年初都想在鶴之湯迎接新的一年。南國沒有雪，所以我喜歡雪很多的地方。雪能夠隱藏人類製造的繁雜事物，連道路全都埋在雪底下。鶴之湯溫泉從皚皚白雪中冒出來，樸素到近乎只是在地上挖個洞。我在這種地方感覺心靈最為平靜。雖然我無法頻繁造訪。

——什麼時候最容易想到點子？

首先是割草時，然後是散步路上跟洗澡時，也就是腦袋放空的時候。順序是割草、散步、洗澡。

——現在對什麼最有興趣？

替點心「龍馬行」拍廣告。廣告長度約十五秒，考慮最後還要拍攝商品，能用的時間只有

九秒左右。包裝已經設計好了，下一步是宣傳。我沒有找來廣告商幫忙，而是自己兼任電影導演。說到要安排什麼角色呢？既然是龍馬行，當然要找龍馬來演。鏡頭拍攝他離開所屬藩國的瞬間，戴著斗笠，幾乎看不到臉。雖然看不到臉，站姿非得像龍馬不可。不過我們沒什麼預算，想到的省錢辦法是既然看不見臉，就找客戶的兒子來演吧！「我去去就回啊」──「龍馬行」。這個「我去去就回啊」可以是「我就走了」，抑或是「那麼我去去就回」。藏在浮雕裡的訊息究竟會發展成什麼樣的故事呢（請參考本書最後一章〈龍馬〉）。

──有什麼現在能笑著說的失敗經驗嗎？

有是有，但是我忘了。也有笑不出來的失敗經驗（笑）。不過有些事是現在遭遇挫折，七年以後可能就沒問題或是發現當初自己是對的。究竟什麼時候才能判定失敗與否呢？

──何謂搞笑和幽默呢？

這是最強大的溝通工具。笑得出來就表示對方接收了許多資訊。但是搞笑搶在前頭，就無法進行長期的溝通。買了一次不會買第二次。所以必須思考長期的笑料。回想起來越來越好笑，才可能持續溝通。

—— 人生至今有過什麼轉機呢？

第一個轉機是從大阪的大學畢業，回到故鄉，進入高知的電視台兼廣播電台負責美術組的工作。美術組的工作無所不包，從做字幕、設計在地的各種商店、製造電視台需要的大道具，到負責每年舉辦的鏡川慶典，在現場協助設立攤位和安裝燈籠等等。我大學時念的是經濟系，跟設計沒有關係，不過我很想從事設計的工作。我想過如果無法從事設計相關工作，就去做協助設計的工作，例如廣告公司的業務等等。

下一個轉機是二十九歲辭去電視台兼廣播電台的工作。當時我想如果一直待在這家公司，就是不斷持續這些繁雜的工作，不會成為某個領域的專家，培養不出專業的技巧，是該下定決心的時候，於是轉行接案。辭去工作時，對未來還一片茫然。

另一個轉機則是三十九歲搬到潛水橋的另一頭。我已經在過去的十年之間看清楚自己的能力。和社會拉開距離使我學會客觀觀察社會，得以從客觀的角度，也就是以站在河川對岸的視線設計。這種觀點成為我現在設計的基礎。

—— 有過「窮途莫展」的經驗嗎？

二十九歲的時候。不過我不能告訴你細節，因為不是我一個人的事。

— 現在有為自己打氣的話嗎？

一星期之前，高中同學通知我高中時的好朋友過世了。高知腔說人死了是「滿（MITERU）了」。當老奶奶說「那個人滿了」就是指「那個人死了」。我偶然得知「MITERU」是寫做滿月的「滿」，覺得這種說法很高知。人生就像下載檔案的進度條，進度條中漸漸填上顏色，填「滿」時也就結束了。我把這件事情寫在發給喪家的唁電，表達我認為朋友過世代表人生填滿了、Full、下載完畢了。這就是所謂的積極思考。填滿上天給予的生命。高知方言中，我最喜歡代表人生完結的「滿（MITERU）」，這個字實在充滿啟示。

— 當設計師最高興的是什麼時候？

比起想像客戶看到成品的反應，我的精神都集中在怎麼解決問題。靈機一動的瞬間，覺得自己真是個天才。解決問題需要精簡設計與訊息。這件事如果做得好，原本狹窄或是阻塞的溝通管道，便會瞬間拓寬疏通，消費者馬上認知到這項商品，進而大賣。印象最深刻的是發現合適的設計與訊息那一瞬間。設計完之後有時會擔心「消費者會買單嗎？」「賣得順利嗎？」

我三十歲時計畫要在五十歲退休，所以二十年間埋首於工作。但是把創作成果貢獻給社會實在太有趣。本來想五十歲退休卻辭不了，等到六十歲決定一定要退休也還是辭不了。

正確來說是就算我想退休，腦袋還是動個不停。我在點心「龍馬行」的包裝裡用浮雕隱藏

「我想一洗當前的日本」這句話，把這個訊息傳遍全世界。以前的經濟活動是為了生活，

餐桌才是生活的中心。現代的社會卻本末倒置，以經濟為優先，大家得為了經濟拼命工

作。人人討論的不再是未來，而是經濟。現在根本沒有人討論日本要如何發展。我擅自認

為龍馬的理想其實就是現代的日本社會。可以悄悄傳遞這種訊息的工作實在太有趣，所以

我總是無法退休。就算嘴巴上說要退休也還是一直做下去。

—— 最後請說說對於「豐富」的定義。

「豐富」形容的不是物質，而是心靈。

（二〇一八年三月十一日／訪問、編輯：羽鳥書店　矢吹有鼓）

目錄

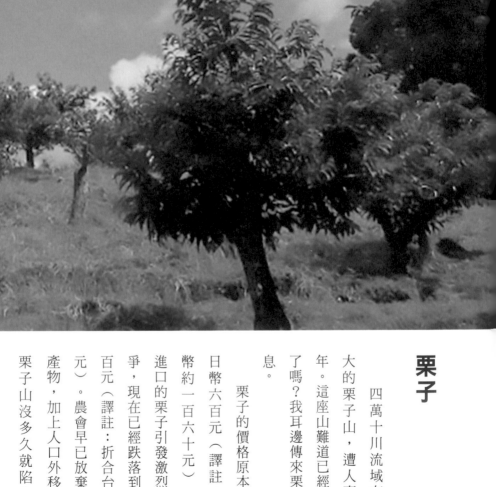

栗子

四萬十川流域有一座廣大的栗子山，遭人棄置十五年。這座山難道已經沒有價值了嗎？我耳邊傳來栗子山的嘆息。

栗子的價格原本是一公斤日幣六百元（譯註：折合台幣約一百六十元）。從中國進口的栗子引發激烈的價格競爭，現在已經跌落到一公斤兩百元（譯註：折合台幣約五五元）。農會早已放棄栗子這項產物，加上人口外移與老化，栗子山沒多久就陷入窮途末

路、山窮水盡的地步。

栗子山全盛期的產量是八百公噸，到了二〇一三年只剩十八公噸；原本兩百公頃的栗子園縮小到五十公頃。荒廢的栗子園成為野豬嬉戲的樂園。

我一邊眺望栗子山，同時用設計的角度思考今後的發展：現在在我眼前的不是沒有前景的荒廢栗子山，而是不受化學藥劑汙染的土地。沒有殘留任何化學肥料與農藥，正是栗子山的新價值。栗子林開始發出喧擾聲，啟動「好滋味設計」。

設計思維化危機為轉機

第二次世界大戰結束之後，日本人在田裡灑滿化學肥料，用農藥殺蟲，快速大量生產農作物以創造經濟。這在當時是理所當然的作法。我從小就看著日本人靠這種方法謀生。

然而說到製造業，還是中國比較拿手。中國產因為市場原理而占上風。栗子山瞬間遭到淘汰，四萬十的栗子也陷入窮途末路的絕境。

人口外移與老化日漸加劇，不再有人走進失去經濟價值的栗子山去撿栗子，農業活動消失殆盡。結果栗子山在不得已的情況下自然成為沒有化學肥料與農藥汙染的土地。

我所吸收的資訊進入重播模式，逐漸發現價值的本質。「危機」瞬間轉換為「安心」這項甜頭。

向消費者提供「安心」這項新價值正是栗子山的轉機！大家眼裡只看得到經濟，所以發現不了新價值。

這就是從普通思維轉換為設計思維。

既然只有山，就只能靠山了

四萬十劇株式會社對重建栗子山一事伸出援手。這家公司自從一九九四年成立以來，一直由我協助他們打造設計概念與開發商品。二〇〇七年，由四萬十劇領頭，與栗子農家、當地農

栗子

會與點心製造商合作，推動重建四萬十栗子專案，計畫打造山林的新價值。

四萬十平地少，多半是開墾山坡地來做梯田。昭和三〇年代（一九五五～一九六四年）選擇栗子作為經濟作物，在梯田後方的山林栽種栗子樹，正式推動栗子產業。三十年前的全盛期，出貨量高達八百公噸，占高知縣內總產量的七～八成。當時栗子送往愛媛縣宇和島市的罐頭工廠以及岐阜市的「岐阜丸果市場」（岐阜中央蔬果市場）銷售，在長野縣小布施加工為日式點心「栗子金團」。這種作法和四萬十送往靜岡的茶葉一樣，也是和其他栗子混在一起，沒有自己的品牌。

重建栗子山的第一步是走進滿是加拿大一枝黃花的山林除草。進行專案的過程中，遇上住在岐阜縣惠那的修剪師傅伊藤直彌。接受他指導，修剪無人管理的栗子樹枝椏，讓樹枝橫向生長；在老樹之間的空地種植新樹苗；用電鋸砍下瀕死的老樹，留下樹頭，促使側芽生長。大家孜孜矻矻反覆這些步驟，在三年之間種植了一萬五千棵栗子樹。

二〇一二年成立農業法人「株式會社四萬十新一級產業」，同時聘請伊藤來指導如何種植栗子。以前栗子產量下滑至十八公噸，到了二〇一七年秋天卻增加至五十公噸。

可以不用化學肥料跟農藥種栗子嗎？

我環顧當前的市場，發現在沒有化學肥料與農藥汙染的山林種植栗子是一種新的價值。因

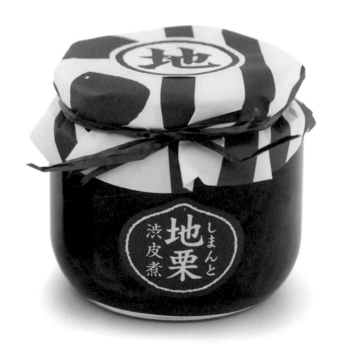

栗子

此和伊藤合作重建栗子山時，我開口詢問想了很久的事情：

「可以不用化學肥料跟農藥嗎？」

「我試試看，也許辦得到。」

據說伊藤之所以說「試試看」是因為以前他沒有做過，不過他之前不用化學肥料也種植了很多農作物，所以瞬間閃過「也許辦得到」的念頭。

以前大家都認為「不用農藥就種不起來」，沒有人懷疑過「大量生產，大量收成」的教育有何問題。我卻選擇挑戰「瞬間的念頭」。

每年割除三次樹下的雜草，增加可以保護栗樹根部的野草，提升保濕程度，成為土壤的養份。幸運的是這一帶河川沿岸溫差大，霧氣在夜晚形成露水，在黎明時分濕潤野草。運用野草的保濕能力維持土壤含水量，不僅強健樹木，還能減少蟲害。健康的栗子樹會自行分泌苦澀的物質避免昆蟲食用。四萬十川橫向流經此地，所以背陽處少，日照時間長。「修剪枝枒時要從哪裡剪？」「栗子樹能從空氣中吸取什麼養份？」「要增添什麼來補助栗子樹？」「要如何建立樹木和太陽的關係？」伊藤的技術與智慧重建了這片荒地。

重生的不僅是荒地，還有農家的幹勁。農業法人成立三年之後，挑戰不使用化學肥料與農藥的農家從五戶增加至三十戶。收入增加，自然越有幹勁，也出現願意繼承的第二代。

從山區進軍百貨公司地下美食區

位於首都圈的伊勢丹百貨於二〇一六年十月舉辦「美食精選展」，三月時寄來邀請函，邀請四萬十栗子參展。三月到十月還有半年以上的時間，我於是重新設計「四萬十本地栗子」的包裝。

商品名稱早已從「四萬十栗子」改成「四萬十本地栗子」，理由是透過「本地」字樣加強溝通。把「地」字樣放進圓框裡，用類似家徽的圖案呈現「無化學肥料、無農藥」的價值。這就跟古裝劇《水戶黃門》裡用來震懾眾人的家徽一樣：「難道你沒看到這個家徽嗎？這可是圓框地紋啊！」

其實走到這一步之前，我坐在桌子前好幾天，心想能不能利用黑色與金色，設計成像高級羊羹店「虎屋」那種風格。然而嘗試設計了幾種包裝，卻越試越羞愧。我明明應該透過包裝呈現「我們勤勤懇懇種栗子和加工」的光景，卻拋下栗子山和老實種植的農家，反而打算用設計提升附加價值和增添高級的氣氛。這般裝模作樣是有什麼意義呢？於是我回到原點，重新出發。

「羊羹」給人的印象是含有大量砂糖，所以選擇開發另一種日式點心「金團」。金團是用地瓜泥做成的點心，栗子金團則是把原料改成栗子泥。據說金團原本意指「金色的棉被」。商品名稱是在金團前方加上「本地栗子」字樣。溝通的要素越簡單越好。包裝必須呈現眾人勤勤

懇懇從事檢栗子、剝栗子與加工等一連串作業，而且還得看起來值日幣八百元（譯註：折合台幣約二百二十元）。

好滋味設計的關鍵在於聚焦於「滋味」，讓消費者看到包裝就直覺反應「應該滋味很好」。刪除多餘資訊，縮減設計師個人特色，添加足夠的客觀性。設計師過度強調自己，看起來就沒滋沒味了。營造出「我自深山來」的氣氛，才不會對不起農家努力工作的景色。

改變味道也是設計的一環

四萬十的栗子不噴灑農藥，利用栗子本身的特性栽培，巨大的尺寸跟甘甜的滋味都人人嘖嘖稱奇。

一般栗子金團都會添加大量砂糖以利保存，四萬十劇的栗子金團用的可是無農藥的栗子所作成的栗子泥。每當社長畦地履正來事務所找我試吃時，我總是不斷要求「減糖」。來回修正幾次，終於減少到一成。我認為修正滋味也是「好滋味設計」的一環。

雖然保存期限因為減糖而縮短了二十天，味道卻驚為天人。二〇一六年十月二十三日，「四萬十本地栗子」系列的新產品到齊，送往伊勢丹百貨開始販賣。當天傍晚收到電子郵件，報告現場銷售情況：「今天的營業額是日幣七十三萬元（譯註：折合台幣約二十萬元）。」這個成績持續了一星期。

◯ 好滋味設計

翻閱顧客意見調查的結果，發現大多數人的感想是「覺得名符其實」。憑藉設計呈現高級氣氛或是惹人心動的商品，多少有點誇大不實的感覺。加上圓框地紋，促使消費者聯想到「誠實」、「安全」、「鄉土」。設計順利建立起商品與消費者的溝通管道。

設計始於發掘價值的本質。

這項商品的關鍵在於「外觀是否感受得到誠實的態度」。誠實代表滋味好。把商品名稱從「四萬十栗子」改為「四萬十本地栗子」，藉由加入「本地」一詞連結城裡的百貨公司地下美食區與高知鄉下的栗子山。每個人的意識深層都有各自的光景，追求商品背景隱含美好鄉土、自然土地、當地居民與文化。我時常覺得設計其實是心理學。

株式会社 四万十ドラマ
高知県高岡郡四万十町広瀬583-13
shimanto-drama.jp

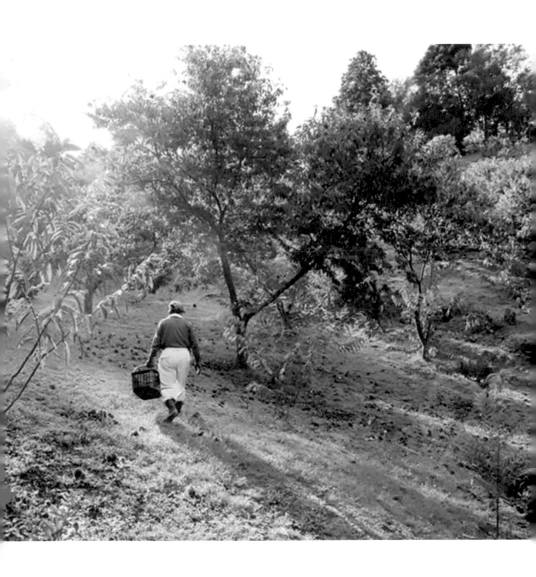

栗子

日本鯷小魚乾

位於瀨戶內海的香川縣觀音寺市，有間販賣日本鯷小魚乾的公司，名叫「山國」。位於外海十公里處的伊吹島附近海域是日本鯷的棲息地。當天捕捉到的漁獲當天日曬，做成小魚乾。高級的日本鯷小魚乾是銀色的，所以叫做「銀魚乾」。

朋友請我去山國的工廠看看。這位朋友是奈良縣雜貨店「核桃樹」的老闆娘石村由起子，是她開口邀我：「阿梅，你能不能幫幫他們？」又加了

一句「公司已經要倒閉了。其實商品明明很好，就是設計不行」。

不知為何，沒錢或是要倒閉的業主總是會找上我。但是我不討厭這些工作。

造訪工廠時看到大家竟然是徒手清理小魚乾的魚鰓與內臟，細心程度令我大吃一驚。

光是這番光景就很有滋有味了。果然還是要「有滋有味」的商品，才能激起我的幹勁。

我家的小魚乾得去魚鰓跟內臟

不知從何時開始，我變成「把窮途末路化為絕處逢生的阿梅」。

二〇一〇年時，在奈良縣經營雜貨店「核桃樹」的朋友石村由起子一句「他們不行了」促使我造訪「山國海產」。當時他們已經決定申請破產，大概隔天就要倒閉了。當時社長的職位才剛從父親山下公一交棒給女兒加奈代。

父親一直把「是我們的商品不好」掛在嘴上，其實不好的是「設計」，商品本身滋味非常好。吃一口馬上就明白。

我走進工廠看到一對老夫妻坐在桌子兩側面對面，拿起一隻隻的小魚乾，用指尖清除內臟以及從頭部清除魚鰓的血塊。如此著重細節，實在叫我大吃一驚。這對老夫妻原來是公一的父母。山國成立於一八八七年，日本的高湯文化長期以來仰賴這些老店的支持。這番光景呈現老店耿直工作的態度。

他們一邊說「我家的小魚乾得去魚腮跟內臟」，同時讓我參觀工廠的每一個角落。山國不僅製造小魚乾，還推出調味的加工商品。例如加了薑的吻仔魚乾，滋味實在是好。這些商品維持過去的作法，都是沒有添加物的自然食品。當我發掘商品的本質時，一定會注意有沒有「滋味」與「安心」這兩項要素。最重要的是商品要「有滋味」，才能激發我的幹勁。

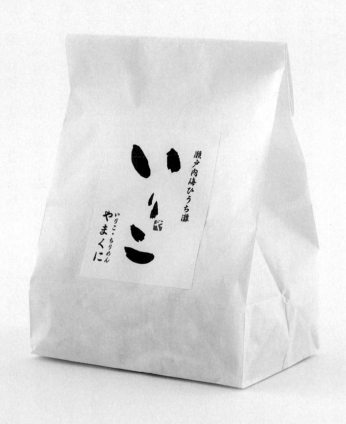

食材不會騙人，包裝食材的設計也是一樣

我喜歡設計貼近生活的日常用品。

豆腐、鰹魚乾、鹽、砂糖、味噌、醬油與麵線——我設計過所有常用的調味料與食材。我很在意這些在日常生活中常伴左右，經常出現於廚房或是放在餐桌上的商品外觀。這些佇立於生活中的商品不矯揉造作、不裝模作樣卻引人注意又老實誠懇。設計這樣的商品實在很困難。

這次要設計的對象是「高湯」。把日本鯷做成小魚乾時，據說一般都會使用防氧化劑和其他添加物等等；但是伊吹島的小魚乾最大的特色是從不使用添加物，而是把新鮮的日本鯷直接做成小魚乾。我問了公一，他說小魚乾背骨隆起成「ㄑ」字狀代表是用新鮮的日本鯷加工。食材是不會騙人的。

自從方便的高湯粉上市之後，越來越少人用小魚乾自行熬煮高湯。在這種情況下，該如何傳達山國海產小魚乾的優點呢？利用設計傳達天然的小魚乾看起來滋味好，製造商又老實誠懇，製造過程不使用任何添加物，用來熬煮高湯能獲得天然胺基酸。當消費者接收到這些資訊時，便能安心購買商品。

讓消費者安心購物也是設計的作用之一。包裝安全食材的設計也不能騙人。

我把免洗筷削尖，試著用免洗筷畫小魚乾，掌握表情與新鮮的小魚乾形狀。然後簡單加上瀨戶內燚攤、明治貳拾年創業和小魚乾等資訊，用文字表達製造的光景。所謂包裝只是在白色

日本鯷小魚乾

瀬戸内・ひうち灘

やまくにの

阿伯的舌頭實在太厲害了

袋子上貼標籤。不誇張，不花錢，符合商品本質。小規模的產品需要的是小而巧的設計。

我認為真心製造的好商品一定會熱賣。要先有好商品，然後利用設計開拓市場。為了小魚乾和製造小魚乾的山下一家，幫助他們踏出成功的第一步也是我的工作。

商品和銷路順暢了，生產者的思考迴路自然也清楚起來。公一也是一樣。重振公司之後，紛紛推出新產品，例如小魚乾米果。不僅如此，他還做了三種口味，分別是葡萄山椒、胡蘿蔔和香川辣椒粉。這些商品味道也不錯。怎麼會這麼有創意呢？

他還進一步與當地的讚岐烏龍麵店合作，推出「小魚乾高湯醬油」。小魚乾才做得出味道濃郁的高湯。高湯醬油配上「半乾讚岐烏龍麵」。嗯，每一項食材都是好滋味。他的舌頭怎麼這麼厲害啊？這就是從一八八七年創業以來遺傳至今的基因嗎？山國海產的第一代老闆叫國造，公一是第五代，加奈代則是第六代。

我因此設計了好幾種小魚乾的包裝，包括銀色小魚乾、酥脆烘烤小魚乾、味噌口味酥脆烘烤小魚乾、醬油口味酥脆烘烤小魚乾、豆子小魚乾、小魚乾香鬆和小魚乾米果等等。還有很多新商品喔！

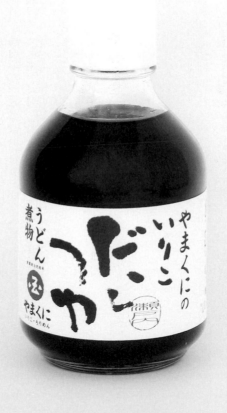

設計是經營資源

這是我個人的主張：會倒閉的公司總有會倒閉的理由。通常這種公司都不把設計當作經營資源，不了解設計。

重新打開設計的開關，利用設計為傳統的小魚乾產業打造新的附加價值。商品因此大賣，原本陷入窮途末路的小魚乾店便能繼續經營下去，大家工作的光景也能持續流傳。用設計表達天然食品沒有添加物，消費者能吃得安心。這種作法也是所謂的「經營資源」，卻沒有人思考過這件事情。

然而有些人漸漸明白負責「傳達」的設計其實非常重要。

例如聽到幾次客人提到設計的話題，公一對於自家商品的心態也逐漸改變。

但是設定設計費用是個難題。設計費用是否妥當端看商品發揮何種機能，又是否能為社會大眾所接受。

小魚乾遭到便利的高湯粉取代，成為落伍的商品。換句話說，製造小魚乾的公司也明白自己是落伍的產業。要把落伍的產業拉回現代的潮流，代表設計師和生產者必須同心協力。既然是一起拉繩子的人，自然說不出口要人家付拉繩子的錢。更別說我知道對方要宣告破產，根本沒錢可付。

這種情況多半是和對方商量決定設計費用，引進「阿梅收款系統」：無論營業額多寡，每

年固定從營業額中抽成。例如山國海產是每年收取百分之二，期限是十年。

重新振作，取得小小的成功

我有一次在百貨公司松屋的銀座店八樓巧遇公一。我當天是去參加日本設計團體舉辦的活動「銀座好眼光百貨街」，他則是去美食展「銀座手工製造直銷所」擺攤。

據說有客人來問他：「這是梅原先生設計的吧！」他於是高興地拉著我去他的攤位上。因為我為產品重新設計，經營狀況進而好轉，小魚乾也在城裡的百貨公司熱賣起來。收到來自全國各地的聯絡，開始出貨到各地的店家。

例如料理研究家辰巳芳子以「救命湯品」膾炙人口。他使用山國海產的小魚乾熬煮高湯，並且教導山下一家開發新商品；東京那些時髦的商店也擺起山國海產的商品。小魚乾的銷售範圍據說越來越廣。我想自己為山國海產重新設計，帶動大家關心食材。

公一自從重振公司，稍微成功之後，每逢冬夏就會拎著小魚乾跟日本酒來到事務所，向我道謝。

他每次來總是誠懇報告商品在哪裡上架了；哪些知名廚師或是料理研究家用了他家的商品，雜誌又介紹了哪些商品等等。口氣隱含「我們付不起高額的設計費，實在很不好意思」。

我每次總是淡淡地聆聽他報告，沒有把每一個例子都記起來。但是這並不代表我沒把山下

一家放在心上。前幾天在高級超市紀伊國屋位於東京青山的門市看到山國海產的商品，看來他們經營得很順利。

第一次討論商品時，公一身上套的是運動衫；最近造訪事務所時則戴起時髦的眼鏡，穿起時髦的衣服。看來生意興隆，就連製造的人也跟著時髦起來。

好滋味設計

判斷「何者不行了」，引導出「何謂好滋味」——弄錯了這兩件事，商品就賣不出去。我在思考如何設計食品時，多半是親身體會究竟是什麼樣的好滋味。我的設計基礎在於日常生活，也就是好好過日子，三餐規律，使用吃起來安全、安心又好滋味的食材做飯。這一方面也是內人的功勞，畢竟究竟什麼是好滋味，什麼東西吃起來滋味好不是一天兩天就能明白的。

やまくに
香川県観音寺市柞田町丙1861-1
www.paripari-irico.com/
（上）第一次造訪工廠時。（下）數年之後。

豬

父親養豬，兒子做香腸，還開餐廳。一家子活力充沛，生氣勃勃。

因為父親和三個兒子合作無間，「吃得開心，吃得安心」的商店兼餐廳「Geschmack」（譯註：德文「味道」之意）才得以順利經營。

然而這家人的養豬人生並不是一路順遂，反而是經歷無數驚滔駭浪。

當年自由貿易的風潮波及養豬業，公司成立三年便累積了日幣八千萬元（譯註：折合

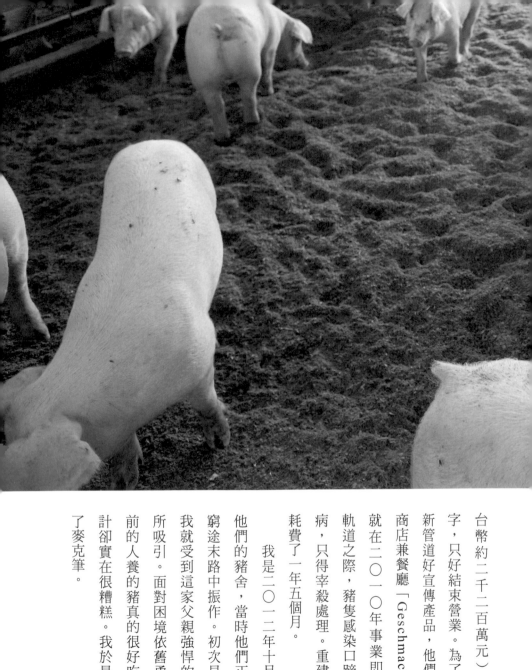

台幣約二千二百萬元）的赤
字，只好結束營業。為了建立
新管道好宣傳產品，他們開了
商店兼餐廳「Geschmack」。

就在二○一○年事業即將上
軌道之際，豬隻感染口蹄疫發
病，只得宰殺處理。重建豬舍
耗費了一年五個月。

我是二○一二年十月造訪
他們的豬舍，當時他們正要從
窮途末路中振作。初次見面，
我就受到這家父親強悍的神情
所吸引。面對困境依舊勇往直
前的人養的豬真的很好吃，設
計卻實在很糟糕。我於是拿起
了麥克筆。

開關在造訪現場後打開

為商業雜誌寫報導的記者朋友告訴我：「宮崎縣有家環境很好的養豬場，我曾經去採訪過。豬肉跟香腸都非常好吃，設計卻普普通通，你能不能幫他們想個辦法？」

幾個月之後，這一家養豬場的三男山道洋平打電話給我，說想見一面。他來的那一天是二○一一年三月十一日，遲到了三小時才到。等待期間發生了三一一大地震，我在電視上看到海嘯衝擊東北地區的實況轉播。

然而過了一年之後，那位記者朋友要去宮崎採訪，邀請我一起去山道家的養豬場和餐廳，我於是和他一同造訪。

山道家的人一到便準備好帶來的瓦斯爐和鍋子，說要請我吃豬肉涮涮鍋。我等了三個小時，又因為海嘯的可怕光景深深烙印在腦海中，實在不太有耐心用筷子夾肉一片一片慢慢涮，當下根本嘗不出來豬肉的滋味。原本要討論的合作計畫也就此中斷。

山道家的養豬場和餐廳位於宮崎縣兒湯郡川南町，父親義孝經營的養豬場名稱是「有限公司宮崎第一牧場」，三男洋平擔任商店兼餐廳「株式會社Geschmack」的店長。我參觀了義孝秉持個人原則經營的養豬場，也當場品嘗了洋平製造的香腸和熟食，這些食物都不含添加物。

每一項商品真的都十分美味，沒有一絲一毫的妥協敷衍。因為貫徹自己的堅持，全部都呈現自家生產製造的獨特滋味，一入口就明白完全不同於大量製造的商品。品嘗的同時能感受到

豬

038

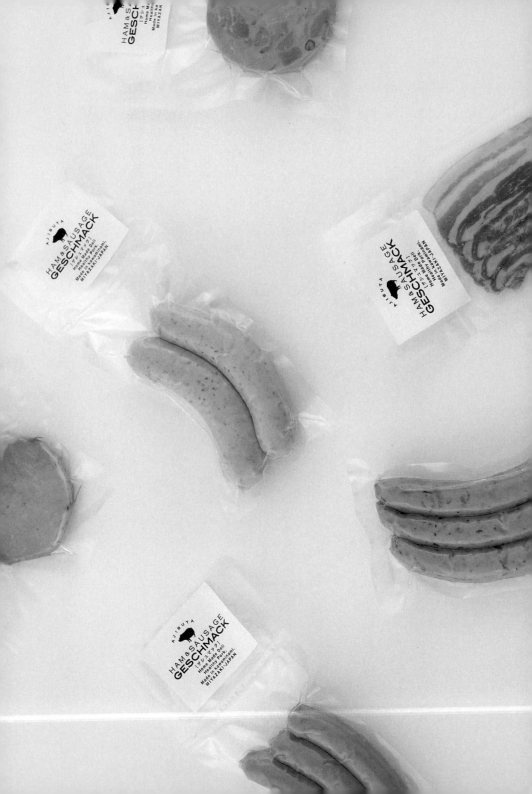

山道父子對於食品安全的堅持與味道的理想，進而打開我的設計開關。果然還是要親自造訪現場才會感動。

自家品牌命名為「美味豬」的好滋味原因

我第一次見到義孝是在Geschmack的餐廳區。他從神情就跟別人不一樣，光看臉就知道他克服了諸多危機，滿懷勇氣。至今從未仰賴政府的補助款，一路都是靠自己走來。我感受到他對於農業的熱情，於是當場決定接受委託。

義孝高中畢業之後前往琦玉縣的牧場學習，一年之後回到家鄉，在父親準備好的土地上開始養豬。然而一九八五年左右因為烏拉圭回合（Uruguay Round）等貿易及關稅總協定等影響，自由貿易的風潮逐漸波及到養豬業。義孝發現養殖一般豬隻恐怕無法存活，於是開始研究飼料，下定決心「要靠堅持味道與品質的豬肉一決勝負」。

豬舍所在地隔壁是高鍋町，那裡有一家名為「黑木本店」的燒酎酒廠。他把酒廠製造燒酎產生的渣滓與飼料混合，開發出原創的發酵飼料。渣滓含有的微生物能改善豬隻的腸道健康，到了夏天也不會食慾不振。順帶一提，黑木總店的招牌燒酎是「百年的孤獨」（百年の孤独）。

豬舍前方是麻櫟林，混合落葉和米糠培養土壤微生物，再混合土壤與木屑撒在豬舍用來分

HAM & SAUSAGE
GESCHMACK
HOME MADE DELI
HEALTHY PORK.
MADE IN KAWAMINAMI.
MIYAZAKI - JAPAN

豬

解豬隻的排泄物，豬舍不再飄散異味。清潔乾淨的環境又能減輕豬隻的壓力。我實際造訪時也為了豬舍竟然如此整潔乾淨而大吃一驚。

總而言之，義孝為了養殖出美味的豬肉，以豬隻的健康為優先，毫不介意步驟繁瑣麻煩。

因此他所養殖的豬隻成為品牌豬，命名為「美味豬」。Geschmack提供的豬肉之所以滋味好，理由與過程就在於此。美味豬獲選農林水產大臣獎，也曾勇奪天皇杯，滋味獲得大獎肯定。

三個兒子繼承家業

履次造訪現場之後，我的眼前隱隱約約浮現對方的人生故事。有時這些瞬間也會成為設計。

義孝的口頭禪是「一級產業的分紅相當有甜頭」。因此不能只做一級產業，還需要發展出二級與三級產業，也必須自行挑戰才行。然而這些挑戰往往和危機僅有一線之隔。

他對自家養殖的肉豬產生自信，於是在一九八九年成立了直銷商店「FRESH ONE」。然而商店經營完全交給店長，等到發現時商店已經變成連蔬菜跟點心都賣的超級市場。三年之間累積了日幣八千萬元的赤字，最後只好結束營業，留下一屁股債。

在此同時，家裡三個兒子開始一一繼承家業。大學時主修農業的長男負責養豬部門；次男就讀商業學院，負責經營；三男在東京與德國學成歸國之後，成立加工豬肉的部門。這似乎也

是父親的策略，引導每個兒子選擇適合個人性向的領域。

兒子回來繼承家業時，之前的債務也還得差不多，於是成立了販賣美味豬、火腿和香腸的直銷商店。然而總是吸引不了客人來，想出貨到量販店、超市也屢屢碰壁。原因是價格高於一般製造商的商品以及不含添加物，導致保存期限大幅縮短。因此山道家在二〇〇六年開了商店兼餐廳的「Geschmack」，用來宣傳販售自家商品。三年之後，Geschmack才終於上軌道。

然而二〇一〇年卻流行起口蹄疫，疫情也擴散到山道家的豬舍，只得宰殺原本飼養的豬隻，等待七個月才拿到可以重新飼養豬隻的許可。從重新配種到二〇一一年九月出貨。一共耗費了一年五個月才終於回到市場。

換句話說，洋平在二〇一一年三月造訪事務所，正是即將走出困境，重建公司的時候。

吃得開心，吃得安心──設計自己的心情

Geschmack的商品反映山道父子的堅持。他們對味道的堅持使得商品變得更加有滋有味。

可惜商品上的商標有問題。

洋平是在德國學習如何製造香腸，商標充滿德式風格。然而這個商標叫人莫名聯想到納粹的標誌，引發消費者的恐懼心理，無法接近。設計是為了讓商品顯得更有滋味，這個商標卻是反方向操作。

我認為能促使消費者聯想到商品背景才是有深度的設計。這世上充斥設計失敗導致難得一見的好商品滯銷的案例。山道家的商品也是一樣。

我曾經想過換個名字好重新出發，最後還是選擇保留原本的名字，設計他們的「吃得開心，吃得安心」。我想讓消費者明白他們父子的作法是用心打造叫人安心的安全食品，把這番心意直接化為商標。

新的商標呈現生產者誠懇製造生產的背景，消費者對於商品的信賴程度也大幅提升。山道父子串聯養殖與加工，秉持童叟無欺的工作態度，相信今後他們所建立的事業會越來越有意思。

如此美味的豬肉，不僅自己想吃，還想跟別人分享。因此網購的品項中追加了一個項目：自用商品購買日幣五千元（譯註：折合台幣約一千四百元）以上者，減免一件送禮用的運費。我的設計包括了這類「分享包」、「送禮包」、「試用包」與「每月訂購包」。

麥克筆畫出好滋味設計

美味豬的相關商品「豬排醬」也是用麥克筆打造出來的設計。我用麥克筆在包裝上寫下「好吃就是這麼一回事不是嗎？」這個瓶子光是放在桌子上就能營造出滋味，又有點好笑。

城裡的設計師和我的差異在於「能否接受麥克筆畫的作品」。爭奇鬥艷的設計業界與我呈

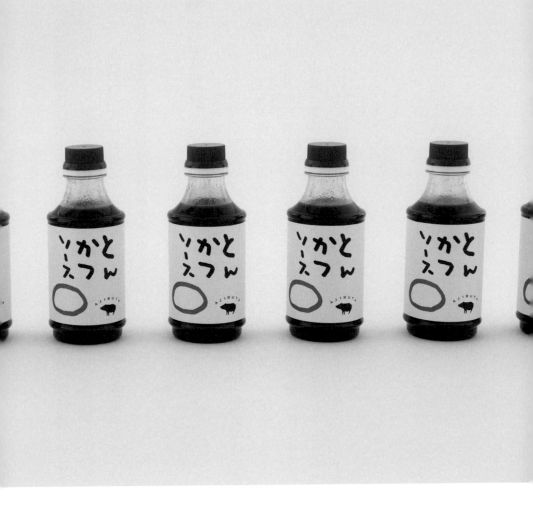

豬

現好滋味的方式有如天壤之別。我的設計不是高高在上，而是退一步從不同角度出發。大家心裡多少抱持「這種東西誰都畫得出來，怎麼能收錢？」的心態。然而我認為應當克服這種偏見，強調產品本身的滋味才是對的。以產品為出發點才是真正的設計。另一方面，我會做如是想也是因為認為好滋味設計應當貼近生產者。

二 好滋味設計

設計有時反而會造成商品滯銷。仔細觀察製造第一線，簡潔表達生產者的心意。這就是溝通設計。這次的溝通工具是麥克筆。我靠著一時的氣勢，快速畫下當下的想法。這種作法是受到生我育我的家鄉——高知市的週日傳統市場影響，來擺攤的農家把推銷的文案用麥克筆寫在紙箱的邊緣。那些食材看起來有滋有味是麥克筆增添的滋味。當年看到的光景裝在我心中的抽屜裡。這就是我設計的原型。

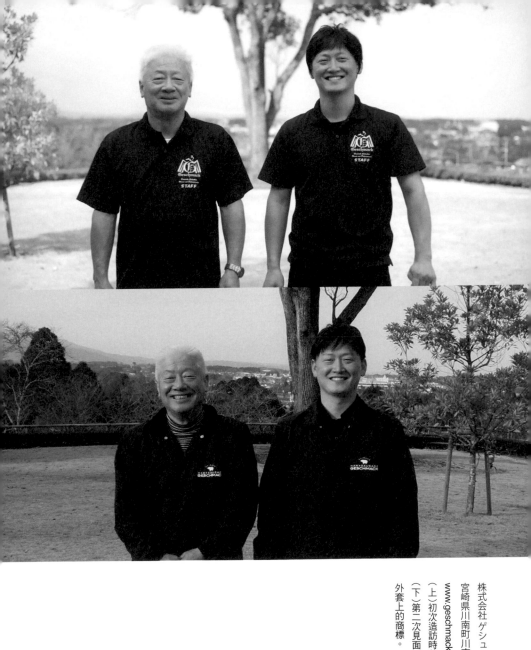

株式会社ゲシュマック
宮崎県川南町川南23028
www.geschmack-shop.com
（上）初次造訪時的模樣
（下）第二次見面時已經更換了
外套上的商標。

豬

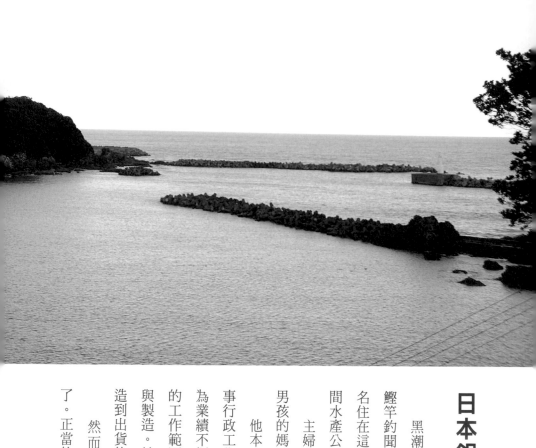

日本銀帶鰶

黑潮町以一根魚竿釣鰹魚的鰹竿釣聞名，居民多是漁夫。一名住在這裡的主婦自力成立了一間水產公司。

主婦名叫濱町明惠，是三個男孩的媽。

他本來在當地的水產公司從事行政工作，貼補家用。公司因為業績不振，員工紛紛求去，他的工作範圍也從行政擴大至業務與製造。結果自然而然學會從製造到出貨的一連串流程。

然而公司沒多久還是倒閉了。正當他不知所措時，前公司

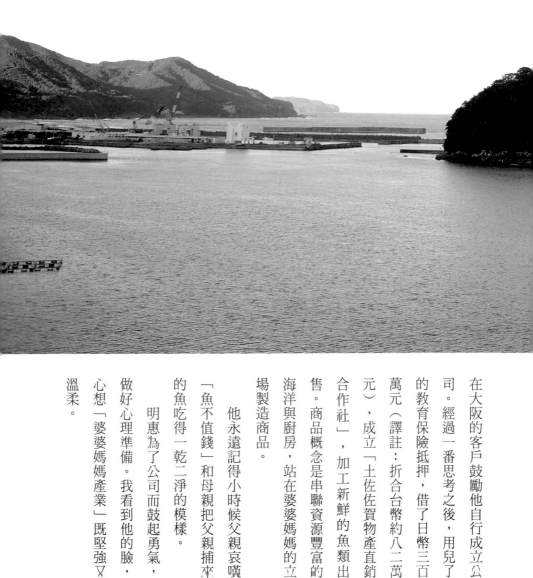

在大阪的客戶鼓勵他自行成立公
司。經過一番思考之後，用兒子
的教育保險抵押，借了日幣三百
萬元（譯註：折合台幣約八二萬
元），成立「土佐佐賀物產直銷
合作社」，加工新鮮的魚類出
售。商品概念是串聯資源豐富的
海洋與廚房，站在婆婆媽媽的立
場製造商品。

他永遠記得小時候父親哀嘆
「魚不值錢」和母親把父親捕來
的魚吃得一乾二淨的模樣。

明惠為了公司而鼓起勇氣，
做好心理準備。我看到他的臉，
心想「婆婆媽媽產業」既堅強▽
溫柔。

勇敢的人

常有人問我選擇工作的標準是什麼？

我的答案是「對方是否勇敢，內容是否有趣」。兩者都沒有的話，就是看金額（笑）。其中比重最大的是「勇敢」。不能因為陷入窮途末路就覺得自己很可憐，需要同情。當事人不鼓起勇氣是沒辦法工作的。

濱町明惠很明顯是「鼓起勇氣」的人，是我喜歡的類型。

他出生於土佐佐賀（舊名佐賀町，現名黑潮町），父親是漁夫，身邊也多是漁夫。現在是三個男孩的媽。

他原本在當地的水產公司從事行政工作，貼補家用。公司倒閉之後失去工作，不知該如何是好。前公司在大阪的客戶鼓勵他成立自己的公司。但是他非常猶豫：「我只是一個主婦，沒錢也沒辦公室，怎麼辦得到？」

然而他找了半年，還是找不到工作。抱著會遭到反對的心理準備，戰戰兢兢向丈夫商量，卻得到出乎意料的答案：「你就試試吧！」

丈夫這句話給了他勇氣，拿出三個兒子的教育保險當抵押，借了日幣三百萬元當資本，在二○○四年成立「土佐佐賀物產直銷合作社」。以每個月五萬元（譯註：折合台幣約一萬三千元）租下町裡加工廠一隅，從一個人真空包裝稻草炙烤鰹魚出貨起步。

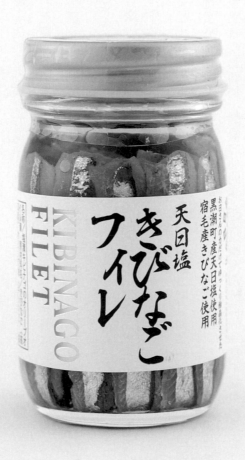

什麼是油漬魚？

十幾年來，濱町的勇氣從未消失。每次他造訪事務所，我總是感受得到他的堅持。

至於無法鼓起勇氣的地方政府，不會來找我。

二年之後，他利用縣政府的補助款建設工廠，加工設備齊全完善。先是雇了一名員工，著手製造早就有興趣的炸魚等「海鮮配菜」。另外，他還取得參與水產競標的權利，可以從高知縣各地的魚港購買當季的鮮魚。當天上岸的漁獲當天加工，以「一次冷凍法（僅冷凍一次以保持新鮮）」迅速冷凍。

二〇〇七年，當地的商工會計畫開發使用日曬鹽製造的產品，也邀請了濱町。這是土佐賀物產直銷合作社真正的起點。

我的朋友松田高政經營顧問公司「高知樂活學校」協助其他公司開發商品，也擔任商工會的顧問。其他公司提出醃漬海產和魚乾等幾個點子，大多數的提案都在開發階段告終，只有濱町堅持到點子正式成為商品。開發成功的商品是以橄欖油醃漬的「日本銀帶鯡魚柳」，由我負責設計商品的標籤。

當初濱町和其他員工都沒聽過也沒見過油漬魚，所以先從了解「什麼是油漬魚？」著手。

全長十公分左右的日本銀帶鯡以手工切成三片，用日曬鹽醃漬三到六個月熟成後，小心翼翼放

進玻璃瓶中，排列得整齊美觀，再倒入無農業的橄欖製成的橄欖油浸泡。反覆嘗試之後終於建立起固定的做法，完成「日本銀帶鰈魚柳」。

鮮魚與日曬鹽與一點工夫

不使用添加物又追求保存期限長，不是一件簡單的事。我從以前就認為用日曬鹽來調味是一種附加價值。用日曬鹽把日本銀帶鰈醃漬成鹹魚，鰈魚和日曬鹽兩者的鮮味相輔相成，一定能成為優良商品。

之前日本銀帶鰈是季節性商品，現在則藉由加工轉變為一整年都能提供。我常思考何謂理想的食材，這種利用加工改善食材的作法接近我認為的「好滋味範圍」。

小小的玻璃瓶上只能張貼小小的標籤，以此表達好滋味是個困難的工程。我難得在商品旁邊標上名稱的羅馬拼音「KIBINAGO FILET」，還做成燙金字樣。一條不過日幣幾塊錢的日本銀帶鰈使用當地製造的日曬鹽，加上一點工夫就成為一罐價值日幣一千元（譯註：折合台幣約二百七十元）的奢華商品。

工廠前方就是海灘「鹽屋之濱」。我在標籤上加上「鮮魚與日曬鹽與一點工夫」字樣，帶動消費者聯想到生產者在海邊認真工作的光景。日曬鹽使用的海水正是來自鹽屋之濱。

我所謂的「光景」指的是努力製造好東西的人工作的模樣、現場的氣氛和景色等生產者的

布海報傳達的訊息

二〇〇八年，土佐佐賀物產直銷合作社報名參加以飲食為主題的商品展「美食與餐飲風格展」（Gourmet & Dining Style Show）。會場是東京國際展示場），獲得食品部門的冠軍。

參展之際，我把商品概念「鮮魚與日曬鹽與一點工夫」和商品印在大型布海報上，讓他們掛在攤位上好吸引眾人聚集。布海報下方就是濱町笑瞇瞇地站在攤位上，等待眾人光臨。

由於商品資訊早已透過布海報傳遞出去，採購人員來找濱町時馬上就進入正題。實際上也有許多人是走過去之後又回過頭來找攤位。

我認為文案跟命名一樣，都是設計的一環。雖然不知道是因為文字符合時代潮流還是展現了商品本質，總之有些文案總會吸引採購人員停下腳步。這次提供的文案來自事務所的員工。

我記得自己當時心想「我真是培育出了好員工啊！」

土佐佐賀物產直銷合作社因為這次獲頒冠軍而受到媒體矚目，銷售通路擴大到全日本，包括「汀恩德魯卡（DEAN & DELUCA）」等食材精品店。

生活。

さかなと
しおと、
ひとてまで。

婆婆媽媽的產業

基於「惜物」的精神，濱町等人把製造日本銀帶鰶魚柳所拋棄的魚頭和內臟回收再利用，做成魚泥和魚露等新商品。這些商品都大量使用當地製造的日曬鹽，認真工作的製鹽工人因而獲利。

從小小的鈴漁港上岸的日本鯷也做成炸魚跟魚露，大家多多少少都賺了點錢。

濱町之所以希望能澤及眾人在於小時候聽到當漁夫的父親哀嘆「魚不值錢」，交代子女「絕對不要當漁夫」；母親則把父親捕來的魚吃得乾乾淨淨。這段往事深深烙印在他腦海中。

他基於「惜物」的精神，把原本要廢棄的部位加工做成魚泥或魚露等商品。開發出這些商品的關鍵在於從何處發掘微小的價值。

另一方面，濱町開發商品的出發點是為了讓兒子吃得安全，吃得安心，因此注重原料與調味料，不會使用多餘的添加物。

我覺得這就是和兒童直接相關的「婆婆媽媽產業」。這種產業可說是「食安產業」。

至於「爸爸產業」的商品則充滿男子氣概，比較粗糙。以賺錢養活一家人為優先，容易輕忽食安問題。看了現場自然會發現商品的開發過程與纖細程度有所差異。

直銷

濱町在逐漸衰退的漁港小鎮建立起新產業，每年雇用一名女性員工。徵選的人材都是想要工作卻又得一邊照顧孩子或是看護家中病人。原本的一人公司現在也成長到共有十名成員，鎮上的人暱稱土佐賀物產直銷合作社為「直銷」。

大家開始發現光是吸引大型工廠或是公司來，家鄉也不會變得活絡。叫外人來幫忙之前，當地居民得先自己打起精神來。因此必須建立自立更生的機制，靠自己的力量賺錢。

濱町常常把這句話掛在嘴巴上：「都是設計幫了我們，所以我們必須提升商品品質，不能輸給設計。」

我也是借用鄉土和生產者的力量來設計，所以「日本銀帶鯡魚柳」可以說是胸懷大志的商品。

好滋味設計

比起油漬魚，「魚柳」這個名稱更有女人味，適合婆婆媽媽的產業。魚柳是用三片切法去骨所切下的魚肉。日本銀帶鰏這麼小的魚一般不會使用三片切法處理，結合兩者使得消費者大吃一驚，留下深刻印象。婆婆媽媽產業重視兒童健康與安全，所以設計時加入安心的要素。但是設計過於煽情會失去平衡，必須冷靜思考「究竟何謂好滋味？」所以傳達好滋味時，必須保持一定程度的平常心。

有限会社 土佐佐賀産直出荷組合
高知県幡多郡黒潮町佐賀72-1
www.tosasaga-fillet.com

日本銀帶鰏

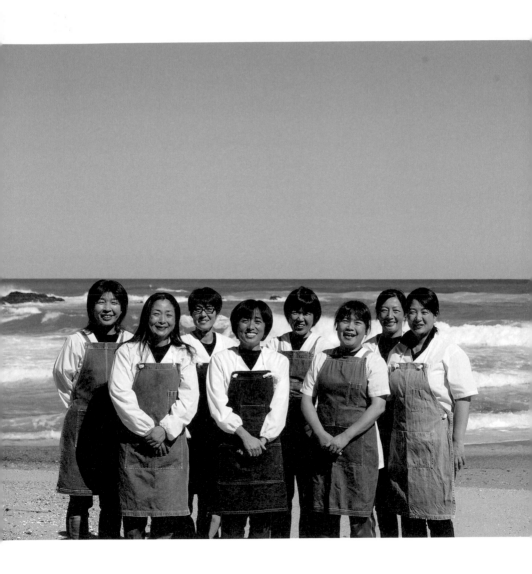

日本銀帶鯡

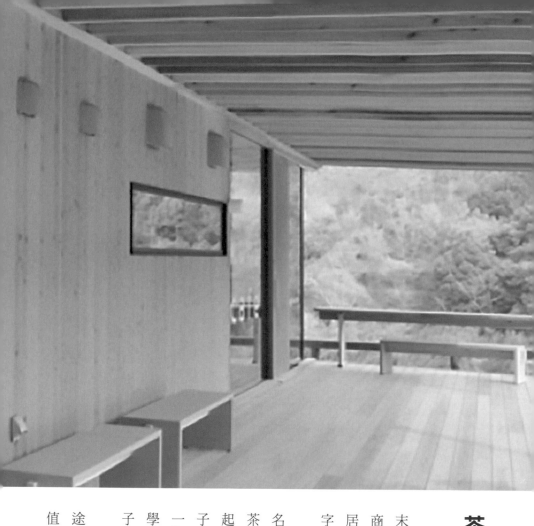

茶栗

　　靠著眾人認為已經到了窮途
末路的「茶葉」與「栗子」開發
商品，提供來訪的外地人與當地
居民小歇時刻—這家咖啡廳的名
字就叫「茶栗咖啡廳」。

　　二十年前，四萬十種植的無
名茶葉總是送往靜岡，與其他
茶葉混合使用。現在卻已經建立
起自己的品牌「四萬十茶」。栗
子山原本遭人擱置十五年，淪為
一片荒地。現在卻推出不使用化
學農藥與肥料的「四萬十本地栗
子」，栗子樹上結實累累。

　　利用當地有限的資源，在窮
途末路的情況下賦予當地新價
值，創造未來實在很有意思。

ocha

kuri

café

二〇一四年開張的茶栗咖啡廳由四萬十劇負責經營。咖啡廳的建材源自當地山林的檜木，店裡還有甜點烘焙坊。每年約有十五萬人前來造訪這間位於深山的咖啡廳。

咖啡廳的年營業額是日幣一千二百萬元（譯註：折合台幣約三百三十萬元），加上販賣本地栗子蒙布朗與使用本地栗子做成的日式點心「栗子金團」等加工商品的利潤一共是六千萬元（譯註：折合台幣約一千六百萬元）。

然而深山裡沒有甜點師傅，當初為了開發商品只得絞盡腦汁，擠壓栗子。結果這點卻是最大的甜頭。

有了茶，有了栗子，就想得出辦法

這裡只有山，只有茶，只有栗子。然而換個角度，正面思考便會發現「這裡有山，有茶還有栗子，一定想得出辦法」。

那個辦法正是「茶栗咖啡廳」。

我在二〇一一年企劃「重建四萬十栗子專案」，目的是拯救淪為荒地的栗子山，為當地居民提供工作機會以及替四萬十打造新的一級產業（這項目標已經在二〇一二年成立農業法人而達成）。其實早在當時，腦中便已經規劃開設咖啡廳的藍圖。

俗話說：「桃子栗子要等上三年才能收成。」專案從二〇一一年開始種植了一萬顆栗子樹，在二〇一四年於「十和休息站」境內一隅開起咖啡廳。由四萬十劇負責經營和蓋咖啡廳，向四萬十町政府租借土地和支付房租。請來從東京搬到高知的設計師設計，由當地的木工師傅施工。建材是附近山林的檜木。

我設計的是當地整體的遠景，所以為了當地的未來發展以及向外宣傳，除了開發單一商品，也會企劃咖啡廳等空間。因此我的工作範圍比其他設計師廣闊。

栗子工廠預定於二〇二〇年落成。

深山裡沒有甜點師傅所以才推出蒙布朗

然而開發咖啡廳的商品時，卻遇上不少挫折。

例如「盒裝蜂蜜蛋糕　栗子口味」是把栗子口味的蜂蜜蛋糕裝在盒子裡直接烘焙，目標是做出剛出爐的蓬鬆蛋糕。可是蛋糕表面卻出現皺紋崩塌，根本賣不出去，是個失敗的商品。

我明白問題出在哪裡了——深山裡沒有甜點師傅這種專家。

栗子採集自眼前的山林，我對栗子的味道也有百分之二百的信心。因此放棄需要諸多加工步驟的商品，降低製造的門檻。栗子本身就已經夠甜了，不需要添加多餘的砂糖。既然如此，就把栗子壓成泥，加入一成砂糖，直接擠給大家吃如何？

其實這個作法最能襯托四萬十栗子的滋味。「本地栗子蒙布朗」就在窮途末路之際誕生了。

我查了一下，發現第一家做出蒙布朗的店「安潔莉娜咖啡館」（La Maison Angelina）便位於巴黎。我趕緊造訪。據說平常總是高朋滿座，要排隊才進得去。我去的前一天發生恐怖份子攻擊事件，店裡只有小貓兩三隻，一下子就進去了。

我吃了一口蒙布朗，甜味立刻直衝腦門，也沒有栗子的香氣，跟本地栗子做成的蒙布朗根本是兩回事。比較之後發現四萬十的栗子真的是有滋有味。

其實我認識一群巴黎的甜點師傅，所以帶了用四萬十栗子做的栗子泥給大家試吃。結果對

茶栗　　　　　　　　　　064

方反而問我：「這個栗子泥可以直接拿來用，進口栗子泥需要哪些手續？」

或許有一天四萬十本地栗子蒙布朗也能反攻蒙布朗原產地巴黎也說不定喔！

包裝則是刻意營造鄉下人結結巴巴說法文的感覺，印上蒙布朗的法文「MONT BLANC」。

「本地栗子」一詞也以拼音標示，營造甜點師傅來到深山的氣氛。這種奇妙的感覺正是「好滋味設計」。

四萬十本地栗子做成的蒙布朗在二〇一六年獲頒「日本可愛大獎賽」的「可愛農業獎」。

讓人誇獎可愛，我這個阿伯有點不好意思。

借栗子來！栗子產地互助

儘管我們極力推動重建栗子山，栗子的產量還是不夠。

二〇一五年十二月，畦地社長打電話來：「今年的栗子賣光了，已經沒東西可賣了。到明年秋天收穫以前，我們該怎麼辦？」

我突然靈機一動：就從盛產栗子的丹波跟惠那借栗子來做「栗子產地互助」！

所以我們從其他栗子產地借了栗子來，推出「栗子產地互助——丹波蒙布朗」。這不是偽造產地，而是向其他栗子產地致敬。

「四萬十本地栗蒙布朗」於是推出了產地評比套組，套組中的三個蒙布朗分別使用丹

波、惠那和四萬十的栗子，銷路旺盛。神戶的消費合作社因此訂了一千套商品。

有人請教我為什麼想得到這種方法？這當然是因為陷入窮途末路才能發揮想像不到的潛力，絞盡腦汁或是靈機一動。當人處於山窮水盡時，往往能創造出不少新事物。

● 好滋味設計

大家往往懷疑在這種偏遠山區能做什麼，我這麼多年來做的卻淨是跟偏鄉相關的工作。鄉下人常常說「反正我們這裡是鄉下，已經沒救了」，我聽了總是會發脾氣：「什麼沒救了！是你沒在動腦而已！」無論是四萬十、東京、紐約的居民還是我，每個人大腦的重量應該都相差無幾。我運用自己的大腦發掘新事物，認定自己的點子一定能打造成工作。其他人打從根本就沒動過腦，怎麼會成事？我的設計態度是「鄉下地方更應該自行思考」。

おちゃくりカフェ
高知県高岡郡四万十町十和川口62-9
ochakuri.jp

茶栗

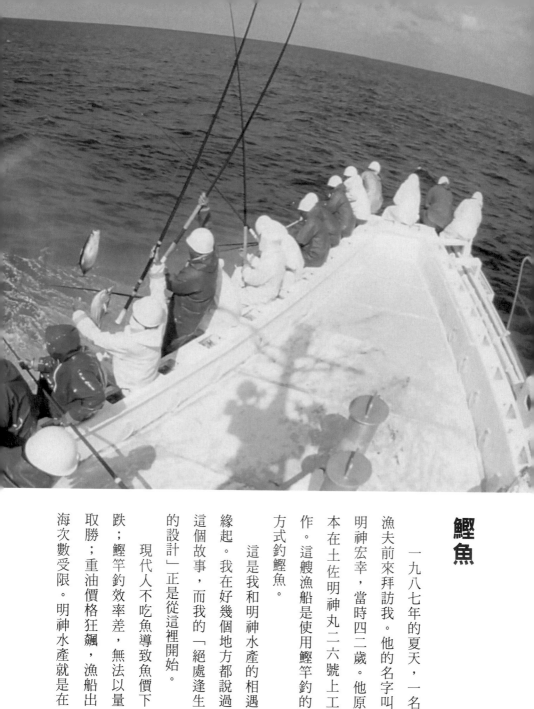

鰹魚

一九八七年的夏天，一名漁夫前來拜訪我。他的名字叫明神宏幸，當時四二歲。他原本在土佐明神丸二六號上工作。這艘漁船是使用鰹竿釣的方式釣鰹魚。

這是我和明神水產的相遇緣起。我在好幾個地方都說過這個故事，而我的「絕處逢生的設計」正是從這裡開始。

現代人不吃魚導致魚價下跌；鰹竿釣效率差，無法以量取勝；重油價格狂飆，漁船出海次數受限。明神水產就是在

這三種困境夾擊下成長發展。

「松本跟我談到你的事，說你能用設計幫我們想辦法。」明神坐在桌子的另一頭，花了三小時熱烈訴說他想讓陸地上的消費者上鉤。

在這三小時當中，我腦中逐漸浮現招攬消費者的方法。最後目送他開車回家時，我心想「這個人一定會成功」。

果然他花了八年的時間，帶領公司的年營業額成長到日幣二十億元（譯注：折合台幣約五千五百萬元）。然而三十年前我倆合作時，我不過是想保護鰹竿釣的光景罷了。

設計是解決問題的軟體

明神家四兄弟都有當漁夫的天分，唯一的例外是宏幸。他當初受到校園運動影響，沒考上大學，不得已才去上船捕魚去。然而他是四眼田雞，每次浪花濺上來，總是把眼鏡暈得一片霧茫茫。

當大家過年聚在一起喝酒時，討論到這個話題，「你讓開啦！不要擋路」。「既然如此，我就上岸釣客人去」，宏幸心不甘情不願地離開鰹竿釣漁船。

但是他不知道怎麼讓客人上鉤，於是跑來找我。

把我介紹給他的是高知本地的超市「SUNNY MART」的員工松本進久。他在超市中設立「我家拿手好菜」專區，負責銷售高知境內各地的產品。

宏幸明明辭去漁夫的工作沒多久，卻擅於規畫安排，說明情況又有條有理。我聽著聽著就浮現設計概念。

哇！這個人真是太厲害了，一定會做出一番事業！

我認為設計是解決問題的軟體。宏幸是為了解決問題而來。當我聆聽他解釋問題時，腦中便浮現了所有答案。接下來要做的只是按照順序執行答案。

另外，當要開始著手時，我一定是一個人行動。

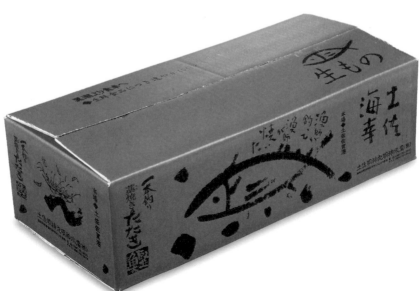

設計收到炙烤鰹魚的喜悅

當時浮現腦中的第一個畫面是用稻草來炙烤鰹魚。凡是土佐人都知道用稻草炙烤的鰹魚最好吃。接下來是準備出貨、收到訂單、運送過程……我站在大樓三樓往下看，看到黑貓宅急便的車子停在樓下。對了！低溫宅急便！

然後我看到貨車的車廂打開，出現橘色的箱子；就連「太好了，明神水產的貨送到了。今天是吃炙烤鰹魚的日子，真開心！」的場景也像微電影一樣浮現腦海，呈現完整的故事。我從窗戶看出去，發現貨車停得有點斜。耳邊甚至傳來氣氛愉快的對話。

因此我要幫明神水產設計的就是這份「喜悅」。遠遠一瞧就知道是明神水產的炙烤鰹魚。

創造形象不也是設計嗎？我的創意源頭總是來自這幾秒鐘的設計。

效率差的設計師

回家之前，他留下兩支錄影帶給我。影片記錄了漁夫二月上旬從土佐佐賀港出發之後在海上的日子。一上船就要待上三百天，中間不能回家，為了釣鰹魚而賭上性命、殫精竭力。這種漁業要是遭到效率高的圍網漁船取代，高知就再也看不到鰹竿釣的光景了。

我好像親眼目睹了瀕臨絕種的動物真的絕種的瞬間，於是決定利用設計翻轉鰹竿釣。

鰹竿釣捕魚效率差，稻草也是一種效率不佳的燃料。但是如同數學公式「負負得正」，結

合兩種負面元素便能得到正面結果。這也是我在當時發現的獨創設計法則。

當時還沒有稻草炙烤鰹魚的加工廠，我們是從把稻草放進汽油桶裡烤鰹魚開始著手。

想要瞭解本質就得深入現場。工作開始的第一年，我幾乎有半年以上的時間都待在土佐佐賀港，實地了解漁港、漁夫與當地的情況；實際上船，親身感受捕魚的情況與資訊。到了晚上則用新鮮的漁獲當下酒菜，和漁夫一起小酌。

這是坐在桌前，對著電腦工作無法獲得的喜悅。如同鰹竿釣是一種效率差的捕魚方式，我這種設計方式的效率也很差。

漁夫釣來的鰹魚，漁夫親自炙烤

原本公司名稱不是「明神水產」，而是「土佐鰹魚船主合作社」。當我告訴宏幸「明神聽起來比較有滋味」時，他表示「那就這麼辦，我也想這麼做」。

公司名稱於是就此改為「土佐明神丸　明神水產」。更改公司名稱或許是這個案子裡最大的設計。

下一步則是設計文案。有一天我開車從濱海的道路前往明神水產時，望向右側的海洋，腦中突然浮現「漁夫釣來的鰹魚，漁夫親自炙烤」這句文案。「就是這句話！」聽起來有滋有味，又展現高知本色。

鰹魚

有來有往的溝通是銷售重要商品的關鍵。換句話說，消費者透過溝通便能明白商品的內容，而且還要能立刻了解。例如消費者看了「漁夫釣來的鰹魚，漁夫親自炙烤」短短的十三個字幾乎就能明白究竟是什麼樣的商品。

接下來是把想要傳達的資訊寫在包裝上。土佐佐賀港雖然不是知名的漁港，消費者看到包裝上寫了「正宗產地 土佐佐賀港」，自然會湧起好奇心，想要知道是什麼的正宗產地，進而了解商品。

除此之外，我還加上「用釣竿釣魚，用稻草炙烤，與大自然共生共存」。

換句話說，我又設計了用稻草炙烤這件事。用來促使消費者了解商品的文案，把文案編輯成商標和製作包裝通通都是設計的一環，而且要想辦法以平易近人的方式呈現。我從以前就特別留意這一點。

鰹魚游泳速度高達時速三十到八十公里，明神水產也以同樣的速度成長，短短八年光陰就發展到年營業額高達日幣二十億元。當時的氣勢實在不可一世。包裝設計從著手到完成花費了三年，之後開始提供網購，掌握物流的架構，在第六年建立工廠。

日幣二十億元的風光與陰影

早上看到當地的婆婆媽媽騎腳踏車到工廠來上班，我覺得自己真是創造了優良產業，也保

漁師が釣って
漁師が焼いた

廣告文案為：漁夫釣來的鰹魚，漁夫親自炙烤

護了鰹竿釣的光景。在我的設計協助之下，打造了眾人沐浴在朝日下前來上班的景象，我笑得意洋洋。

然而明神宏幸卻在一九九五年二月的股東大會上突然遭到開除。他原本找來之前同為棒球社夥伴的高中同學來當總部長，對方卻和他的兄弟聯手，將他趕出公司。他的確也因為生意成功而態度有些驕傲，經營手段不能說完全沒有瑕疵。

明神水產之後來找我，表示希望能由我繼續為他們設計。我思考了一個月之後，以「當初明神水產是我和明神宏幸一起從零打造的」為由拒絕。這八年來，我沒收過一分一毫的設計費。因此我把商標、設計和資料全部存進磁片交給明神水產，告訴他們可以自由使用便離開了。對方分期二年，付給我日幣六百萬元（譯註：折合台幣約一百六十萬元）。從此之後我與他們毫無瓜葛。

明神宏幸則是前往燒津創業，成立株式會社土佐鰹水產，年營業額高達日幣五十億元（譯註：折合台幣約十四億元）。

他定義鰹竿釣是資源再生型的捕魚方式，計畫在洛杉磯把釣來的鰹魚加工成罐頭出售，兒子卻在此時過世。他不僅痛失家人又失去工作上的左右手，公司最後於二〇一五年倒閉。這個才能幹濟的男人就像高速游泳的鰹魚般飆速前進，人生卻總是無法只有成功的風光。然而沒有他，就不可能創立明神水產。

鰹魚 076

當年的文案過了三十年依舊流傳

我設計的基調是修正一級產業的軌道，期盼所有從事一級產業的相關人士都能過上寬裕的生活。

我在三十年前嘗試保護漁夫使用鰹竿釣的光景，三十年之後鰹竿釣重新定義為環保的捕魚方式。當時所有人都歌頌把所有魚類一網打盡的圍網法，沒有人察覺鰹竿釣是一種優良的捕魚技術，可以把資源流傳給子孫。現在鰹魚的漁獲量大幅減少，海洋資源匱乏成為嚴重的社會問題。

明神水產的年營業額在二十年之後超越日幣五十億元，至今仍舊持續成長。漁夫的天賦由充滿領袖魅力的船長明神學武繼承，當年的文案「漁夫釣來的鰹魚，漁夫親自炙烤」一直流傳到現在，在高知人盡皆知。

我曾經因為工作關係造訪氣仙沼，有人表示希望我能跟明神學武（譯註：氣仙沼是日本鰹魚漁獲量數一數二的漁港，明神學武的船有時會來到此地）見上一面。我還沒見過他，但是想見見他。這就是我和明神水產三十年來的故事。

好滋味設計

　　包裝設計不是平面設計。平面設計主要傳達的是「資訊」，包裝則是商品本身。究竟該怎麼做，消費者才會注意到商品，拿起來並且放到購物籃裡呢？明神水產的設計不僅是呈現用稻草炙烤所帶來的好滋味，而是藉由「用稻草炙烤嗎！」帶給消費者刺激，藉由大吃一驚的溝通手法縮短雙方的距離。所以從命名的階段就要全面思考創造溝通的方法。這些方法論和手法都是我自學學來的。

明神水産 株式会社
高知県幡多郡黒潮町黒潮1番地
www.myojin.co.jp

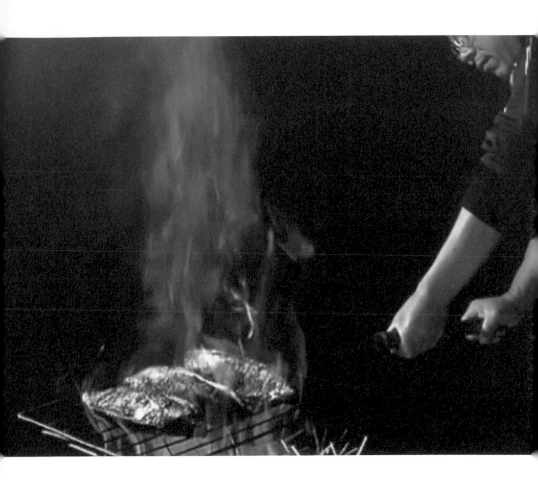

鰹魚

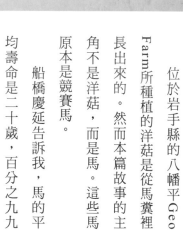

洋菇

位於岩手縣的八幡平Geo Farm所種植的洋菇是從馬糞裡長出來的。然而本篇故事的主角不是洋菇，而是馬。這些馬原本是競賽馬。

船橋慶延告訴我，馬的平均壽命是二十歲，百分之九九的競賽馬卻在四歲之後便遭到宰殺。他本人不但是馬術選手，也是種植洋菇的農家。

他會走上這條路是因為三一一大地震。在八幡平經營牧場的朋友克萊利（Clary）在地震後請他來幫忙，他因而親

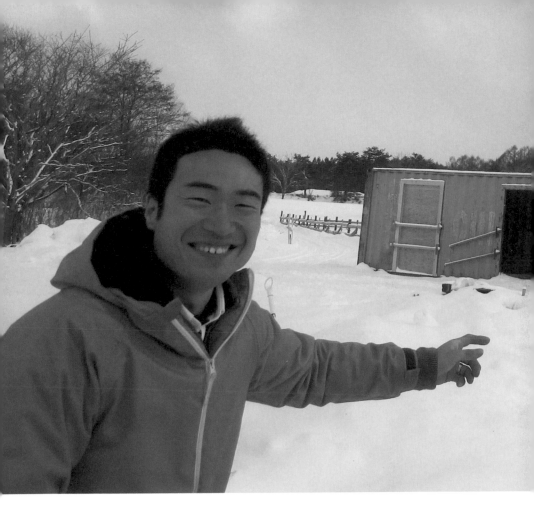

眼目睹了退休的競賽馬所面對的嚴峻現實。

拯救這些陷入窮途末路的退休競賽馬需要大筆經費。他於是在二○一四年開始利用八幡平的地熱與馬糞製造堆肥，展開徹底活用資源的循環式農業。

委託我設計一事從岩手傳來高知。過去日本四處可見人與馬一同生活的光景。現在人類把這些不曾因為賽馬的利益而受惠的競賽馬所排泄的糞便拿來種植滋味好的食材。

充滿馬力的傢伙

我在二〇一二年時暫時休息了一陣子。自從上了NHK的節目《Professional：行家作風》，想委託我設計的聯絡如同雪片般從日本各地飛來。看到每天從傳真機冒出來的傳真紙小山，我決定休息。

江戶川大學社會學院教授鈴木輝隆邀我去八幡平的牧場時，正逢我又想開始工作。我願意接下介紹而來的工作多半是因為我十分信任介紹人。

牧場面積廣大，占地約九千八百平方米。員工包括船橋一家三口跟十名伙伴，飼養了十四匹退休的競賽馬。

船橋出生於一九八二年，生於伊豆，長於大阪。他的父母在大阪梅田經營大阪燒店，遠近馳名。五歲時在伊豆的觀光設施騎小馬的快樂回憶深深刻畫在腦海中，之後的人生一路走來都有馬相隨。高中時在馬術大賽取得佳績，現在也是馬術選手。

上大學之後，母親以「騎馬很花錢」為由要求他放棄參加馬術競賽。他因此平日身兼三份工，早上去熟食店，中午去柏青哥店，晚上去餐飲店。打工賺來的錢都用在周末參加馬術大賽，是名副其實的「馬狂」。畢業之後從事培育競賽馬的工作，搬家到栃木，之後又移動到北海道。最後在二〇一二年三月帶著家人與六匹馬搬到八幡平。

他為了保護退休的競賽馬，挑戰永續發展的循環型農業以達成經濟自立。背負這種使命的

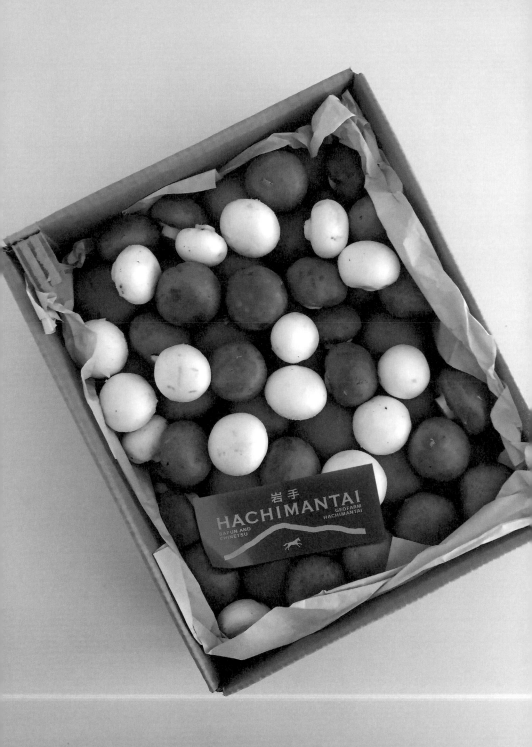

人，幹勁的「馬力」一定異於常人。

馬糞生美食

船橋移居此地的契機是三一一大地震。他的澳洲籍朋友克萊利在八幡平經營牧場，同時也是超越障礙的馬術選手。船橋在地震之後擔心朋友的情況，打電話關心，卻發現情況十分嚴重，朋友也表示需要他伸出援手。

他實際造訪之後發現實際狀況比想像得還糟糕。牧場飼養了二十多頭退休的競賽馬。競賽馬退休之後，百分之九九都會遭到宰殺。要保護這些生命，必須想辦法賺取龐大的飼養費用。

此時他想到的解決辦法是利用馬糞。法國人種植洋菇的傳統方法就是使用馬糞，因此歐洲馬場一般都會種植洋菇當作副業。

種植洋菇最怕細菌，需要嚴格管理濕度與溫度。八幡平冬天氣溫可以低到零下十度，船橋於是活用當地的溫泉地熱。使用來自大自然的綠電，不但能節省設施內的暖氣費用又環保。這真是既不勉強又不浪費的好點子！他獲得牧場附近的溫泉旅館「旭日之湯」老闆協助，成立「企業合作社活用八幡平地熱專案」和建立牧場「Geo Farm八幡平」。據說靠著「馬力」強大的幹勁得到中央政府頒發的大筆補助款。

利用地熱做堆肥，再用堆肥和稻草做成菇床，種植洋菇。現在四間溫室裡種滿了白色與棕

色的洋菇，每年出貨五十公噸。洋菇鮮嫩厚實，非常美味。

設計的重點不是馬

馬明明只吃草，為什麼能長出一身肌肉又跑得飛快呢？據說牧草進入馬的消化系統後，纖維素會先遭到消化，然而發酵，最後化為糞便，所以剛排泄出來的馬糞就已經跟堆肥沒什麼兩樣了。種植洋菇的方式是把菇床鋪在馬糞上。想要好的馬糞就得重視餵馬的牧草，在寬廣的土地上終年培育綠油油的牧草。冬天牧草枯萎時則餵食乾草。雖然種植洋菇需要付出大量勞力，光是提供觀光客騎馬賺不到錢。

這一切的辛勞都是為了退休的競賽馬，消費者是否購買洋菇卻和馬無關。消費者最多只能接收一到二個資訊。現在正是稍微修正設計的時候。

我在此感受到好滋味的要素之一是「岩手八幡平」這幾個字樣。所以第一項資訊是「八幡平洋菇」，第二項要素是Geo Farm，馬則排名第三。搞錯順序，商品就賣不掉了。

順帶一提，他們提供的報酬是洋菇和一匹馬，我去了牧場就能騎牠。這類靠天吃飯的行業會事前說清楚無法支付設計的報酬，所以這種案子還是能接。

有些事情想先說清楚

不過有時候，我也會感到迷惘。

我要先說清楚，我本行是賺錢的。我心中有好幾個抽屜，其中關於「當義工」的抽屜約莫有五個，六個就太多了。抽屜接收的都是雖然沒錢或是人少勢弱，卻有心挑戰的人。所以就算要我不收錢，我也想幫助他們。

不過義工抽屜最近發生了一些奇怪的現象。很多人以為我是無條件免費設計，紛紛前來拜託我。最常見的說法是「我們在做善事，願意幫助我們嗎？」我對於一直要求無償協助一事，開始感到懷疑。陷入窮途末路的生產者領了補助款或是靠其他人免費幫忙，總是無法順利振作。我想這是因為雙方面對困境的心態都有些鬆懈，並沒有完全上緊發條。

〈〈〈好滋味設計

設計的最終目的很單純，是要讓商品「顯得滋味好」。因此給予過多資訊，只會讓消費者不知所措。消費者只需要一項好滋味的資訊，映入眼簾的當下覺得「滋味好」就夠了。我實際的經驗是搞錯傳達的順序就賣不出去了。如果設計偏向「好滋味就是這麼一回事」，便淪為設計師個人的作品。設計時必須強調商品本身的滋味，縮減設計師個人的特色。設計過頭可能消弭消費者對商品的信賴。

ジオファーム八幡平
岩手県八幡平市松尾寄木第1地割1483
www.geo-farm.com

洋菇

熬酒

高知與島根乍看之下近在咫尺，其實咫尺天涯。然而雙方經濟指標排名總是倒數前幾名，論情況是相差無幾。

位於島根縣西側一隅的益田市，有一間歷史悠久的小醬油工廠叫做「丸新醬油釀造廠」。這家工廠的客戶也都在益田市。

然而益田市的人口逐漸外移，醬油食用量也逐漸減少。單憑當地消費者光顧，工廠恐怕會倒閉。因此這間由一家三口主導經營的小工廠決定要開

發賣給城裡人的商品。

我是在開發商品的講座「設計@島根流」認識前來參加的老闆女兒大賀香榮。他表示想製造「熬酒」作為新商品，這種調味料在江戶時代前期用來代替醬油。

對方當下表示：「我們工廠不願意使用基改作物，所以自行栽種黃豆和小麥釀造醬油。」

基改作物，聽起來可真是強烈的字眼。看來食安問題在不知不覺中逼近日常生活了。

我想親眼看看他們的黃豆與小麥田，於是造訪了醬油工廠。

使用自行栽種的黃豆與小麥釀造醬油

千里迢迢來到島根縣，發現醬油工廠就在田中間，工廠的煙囪朝天聳立。屋頂上是石見地區特有的橘色石州瓦。這家歷史悠久的工廠成立於一九一七年，工廠附近的田地一年收成二次。夏天是收割小麥的季節，所以田地呈現一片褐色；到了秋天則是綠油油的黃豆田。醬油緩緩吸收這番光景，逐漸熟成，最後化為美味的成果。

日本政府在一九九八年正式引進基改作物，丸新於是開始自行種植黃豆與小麥。原本當初連丸新都開始大量使用國外進口的原料。

然而香榮的父親，也就是社長大賀進不願意再使用基改作物釀造醬油，於是把附近的水田改為旱田，開始種植釀造醬油所需的黃豆與小麥。這片旱田代表丸新願意對消費者負責的抱負。

不願意使用基改黃豆

我從以前就知道基改作物。儘管醬油大廠也推出不含添加物的商品，卻必須留意「不含添加物」並不代表原料不含基改作物。

我曾經想用醬油大廠不含添加物的醬油，作為稻草炙烤鰹魚的醬汁底，後來才發現那種醬油的原料是基改作物。

美國的黃豆近乎百分之九五都是基改作物，理由是改造過基因的黃豆更耐雜草也不怕蟲害，有利於有機農業。這是為了成本所做的改良。許多人一聽到有機就以為對身體好，恐怕並未發現其實是基改作物。我認為這種行銷手段十分可怕。

熬酒是日本傳統的調味料

丸新開始製造熬酒，是因為大賀進參加傳統飲食研究會時，聽到民俗學者演講關於中世時代的飲食。

追溯當地的歷史，發現室町時代（譯註：一三三六～一五七三年）統治益田一帶的益田一族的記錄《益田家文書》當中記載了「熬酒」這種調味料。

熬酒是把鰹魚乾和梅干加入日本酒熬煮而成，從室町時代流傳到江戶時代中期醬油普及為止。之後由醬油取而代之。

為了重現文書中記載的菜色，「重現益田『中世時代飲食』專案」於二○○八年六月啟動。丸新以當地醬油釀造工廠的身分參與專案。發起這項專案的背景在於益田市受到人口外移、老化與當地經濟衰退等影響，嘗試發掘當地飲食文化，藉此宣傳益田市的魅力。

丸新依照嚴謹的時代考證，用鍋具手工製造熬酒。就算做成商品上市，仍舊維持手工製造，絕不使用機器大量生產。二○一○年秋天上市之際曾經湧進大批訂單，一時生產不及。然

而比起效率與成本，依舊堅持安全與責任。這和種植小麥與黃豆一樣，選擇自己能掌控一切的規模製造。熬酒添加的鰹魚乾和昆布也都是頂級產品，沒有一絲一毫的妥協。

比起大量製造、購買方便的商品，我更喜歡這種產量稀少、無法迎合消費者的產品。

設計熬酒的「時間」

然而走進釀造工廠卻看不到丸新醬油的商標。沒有商標，走進公司自然也不會留下印象。明明老店應該會有家徽等標記流傳下來，丸新卻什麼也沒有。我還是第一次遇上這種事。儘管對方並沒有拜託我，我仍舊擅自為他們設計了商標。

這群人勤勤懇懇釀造醬油，商品都追蹤得到製造履歷。既然如此，就把釀造工廠當作自己的代表吧！我於是把坐落於田地間的醬油工廠光景做成商標。我想全日本應該找不到幾間釀造工廠和原料比鄰而居的醬油公司。

設計熬酒時，除了保留室町時代的氣息，還強調一路流傳到江戶時代的「時間」。

熬酒裡沒有任何添加物，因此包裝上寫了「原料來自大自然的江戶時代調味料」幾個大字。法律規定不能寫「天然、自然」字樣，但是寫成「原料來自大自然」就沒問題了。換句話說是端看怎麼使用這些字眼。我設計時總是在這種地方下工夫。梅子、鰹魚和酒等原料也一併列上去。光是這麼做，就能表達產品吃起來安心又滋味好。

琥珀色的熱酒味道充滿層次，清爽好入口。對方建議我淋在烤香魚上品嘗，果然是高雅特別的滋味。我默默思考是否能來個熱酒與四萬十川香魚的跨界合作。

❖ 好滋味設計

每個地區都有屬於自己的光芒，大家亮起各自的光芒便形成日本。我想各地居民應該也發現家鄉的光芒漸漸黯淡了下來。我希望高知人相信鄉土的力量，也希望其他地區的居民能抱持相同的心態，覺得住在當地真是太好了。益田市的居民追溯當地歷史，挑戰製造五百年前的調味料，也可說是一種發掘自我認同與自信的作業。

合資会社 丸新醬油製造元
島根県益田市喜阿弥町イ-997-3
www.marushin.club

熬酒

雞蛋

我很驚訝雞蛋的價格從昭和二〇年代（一九四五～一九五四年）以來幾乎不曾漲價。物價在這六十年之間發生了劇烈的變化，雞蛋卻一直維持一個日幣十五～二十元（譯註：折合台幣約四～五元）。

這不是很奇怪嗎？

池田司也是對此現象感到懷疑的一人。他於是向國營農場承租位於四萬十川河口丘陵上的土地，從二〇一一年二月開始飼養蛋雞。土地面積一萬五千平方米，一年的租金是二十萬元。

不使用基改作物製造的飼料，飼料不添加防黴殺菌劑，不施打抗生素和疫苗，採用功效率低的少量生產。日本的蛋雞約百分之九五都住在雞籠中，像工業產品的生產線。池田養的蛋雞卻是放山雞，在養雞場昂首闊步。這種養雞方式和志向很偉大。

然而養雞場經營不到四個月就瀕臨破產。本來委託池田契作的業主拒絕收購，加上養殖的成本高昂，一顆雞蛋要價一百元以上，根本賣不出去。

就在他陷入窮途末路之際，我們相遇。池田的公司名稱是「涅槃之鄉」。這實在太不吉利。

本來要拒絕卻接受了

雞蛋價格長久以來不變是因為第二次世界大戰之後出現了養雞業，雞蛋成為大量生產的商品。以前原本住在農家院子前的雞隻搬到像是大型公寓的雞籠裡，飼料也從原本的碎米換成進口飼料。蛋雞業者追求降低成本，以製造工業產品的思維有效生產大量雞蛋。第二次世界大戰之後的日本成為連對蛋雞都追求效率的社會。

池田對這種養雞型態感到質疑，於是挑戰效率低的少量生產。他個人的經歷十分有意思。

我之所以認識他是因為所謂「大人世界的人脈」，過程有點複雜。

設計雜誌《AXIS》（二○一一年八月號）刊登了我的報導。通常上了雜誌，下一步就是去雜誌社的總公司演講。我也不例外。

演講之後，一個設計事務所在東京的設計師對我說：「我認識一個在高知養雞的人，你能不能跟他見一面呢？」「好啊好啊，有空再說吧！」我嘴巴上是這麼說，心裡卻是「怎麼可能會見上一面呢！」

當時NHK的節目《Professional：行家作風》的導播正巧來到會場尋找題材。

半年之後，有人打電話到我的事務所。

電話的另一頭是當時東京的設計師介紹的養雞業者。對方說想找我商量，和我約好了時間。我想見面之後再拒絕對方就得了。

雞蛋 098

當天一輛輕型卡車停在事務所前，一名男子走進事務所。當下我看到一張罕見的凜然臉孔。

我大吃一驚，仔細端詳對方的面孔。

見面之前，我滿腦子想的都是如何拒絕對方。等到對方即將踏上歸途之際，我已經決定要接受這份工作了。

不換名字就不做

池田的經歷很有趣。就讀弘前大學時主修基因工程，從奈良尖端科學技術大學研究所畢業之後，先以生技科學家的身分進入基因工學研究所工作，之後轉行到便利商店羅森（LAWSON），一路當到督導員。後來他因為不知人生該何去何從，前來四國進行八十八個聖地朝聖之旅時，發現四萬十川河口的國營農場。從二〇一〇年蓋起小屋，立起網子，在二〇一一年二月二三日正式以「涅槃之鄉」的名稱開始飼養蛋雞。

咦？涅槃之鄉？聽到這個詞，我想到的是有個藝人自殺時留下的遺言是「我在涅槃等你」。

我打開公司網站，映入眼簾的是雞舍的黑白照和「涅槃之鄉」的文字，沒有一絲一毫開朗愉快的氣氛。從公司名稱就陷入窮途末路。我認為這樣不行，當事人卻堅持「涅槃是桃花源的

雞蛋 100

意思」。

我強烈表示「不改公司名稱，我就不接這個案子」，對方最後接受了我的要求。

更名為「雞的院子」

更換公司名稱必須多聽聽當事人的心聲。然而池田一手包辦所有養雞作業，連起居都是在雞舍旁的小屋，以免五百隻蛋雞遭到白鼻心或是狸貓攻擊。

事務所到位於四萬十河口的養雞場有點距離，當天來回太趕。於是我訂了距離涅槃之鄉車程十分鐘的旅館，帶著兩名工作人員一起去，謊稱是「員工旅行」，把他約出來。當時我身邊還跟著《Professional：行家作風》的採訪團隊。

池田拎著燒酒跟烤魷魚前來，我和他東南西北地聊天，尋找公司新名稱的靈感。然而聊來聊去，想不出什麼好點子。約莫一小時之後，其中一名工作人員脇坂千夏提出「雞的院子」這個名稱。我當下沒有採用這個提案，事後卻莫名忘不了，最後決定選用這個名字。

過去雞都是放養在農家的院子裡，我有過小時候被雞追趕的恐怖經驗。農家尚未因為政府的減產政策而陷入困境之前，高知一年可收成二次稻米。

用舊米或碎米當作雞飼料，飼主跟雞吃的是一樣的東西──這是當時在每個農村家庭都會看到的景象。

池田的目標是效率差的少量生產，我認為這個名字正適合他和他的蛋雞——養雞人家的院子裡養了兩隻雞。

輸入設計

我和池田合作的過程成為《Professional：行家作風》（二〇一三年二月二〇日）的主線，帶動他的雞蛋熱銷。過去涅槃之鄉沒有洗手間，現在雞的院子設置了移動式廁所，也有錢雇用人手了。

當設計進入養雞場，養雞場與消費者便開始溝通，情況逐漸轉變。如果當初不是設計幫池田一把，他的養雞場恐怕早就倒閉了。

順帶一提，包裝上的「池田生鮮」是「雞的院子」的商品名稱，意指「可以生吃的新鮮雞蛋」。他經常以「生鮮」簡稱這種雞蛋。我在雞蛋前方加上他的名字，釐清商品是由誰負責。

他所生產的受精生雞蛋不使用任何藥劑，蛋黃顏色鮮豔，味道濃郁，蛋白也沒有怪味。包裝上公開飼料成分一覽表等養殖相關資訊。飼料有八成是來自日本產的農產品與漁獲，例如黑潮町種植的越光米和土佐清水捕獲的花鰹等等。

我的主張是當商品名稱和文案能逗得消費者會心一笑，雙方就開始溝通了。

設計費是兩隻雞一輩子生的蛋

池田後來和我失去聯絡，一年之後又跑來找我商量開發新商品。

等一下！我突然想起一件重要的事：池田還沒付我一年前的設計費。

上一次的設計費還欠著就開始新的工作，對彼此都不是件好事。我告訴他之前的工作要先告一段落，他的回答卻是「請提出請款單」。我明白他還沒寬裕到可以支付設計費，於是對他發脾氣：「我要是跟你認真請款，你哪付得起！」

幾天之後，收到一封他寄來的電子郵件。附加檔案裡的照片有兩隻雞，脖子上掛著寫了「梅鮮」的牌子。

「這兩隻雞的產卵率是百分之六五，所以每天總有其中一隻雞會生蛋。設計費是這兩隻雞一輩子生的蛋，不會生蛋之後就把雞肉寄給你。」

對我而言，遇上客戶用商品抵設計費並不稀奇。

我收到的設計費包括米、魚乾、岩牡蠣、蘑菇、毛豆，現在還多了雞蛋。

他想開發的新商品是在保鮮盒裡裝滿醬油，放入蛋黃靜置一星期。一星期之後，蛋黃變得像起士一樣，非常美味。不過我覺得直接以這種型態販賣很難推銷，於是建議他改成「雞的雞蛋醬」，以類似蛋黃醬的方式銷售。

設計沒多久就完成了。然而這項商品卻因為產卵率低，以及和委託製造的工廠談不攏而只

得暫停。

○ 好滋味設計

「涅槃之鄉」以溝通設計來說是個糟糕的名字。對於用言語溝通的人類而言，用字遣詞占了溝通很大的比例。設計使用的當然不僅是用字遣詞，還有顏色、商標與圖案等等。商品名稱占據了包裝設計的絕大部分，如何表達商品名稱是好滋味設計的重要課題。「設計概念最重要，其他部分不需要做太多」，周遭的人總是說「你說得太誇張了」。

株式会社 ニワトリノニワ
高知県四万十市竹島4437
www.niwatorinoniwa.com

雞蛋

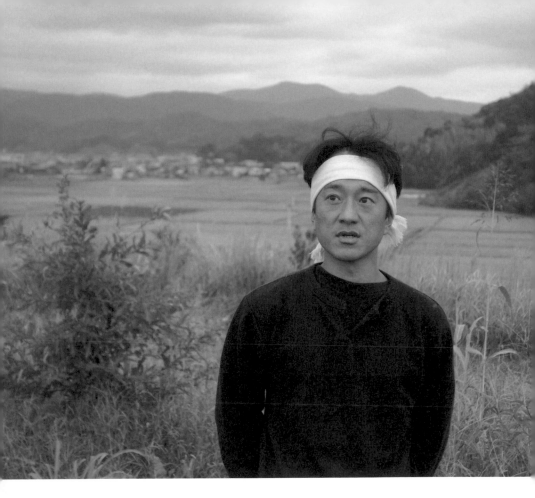

雞蛋

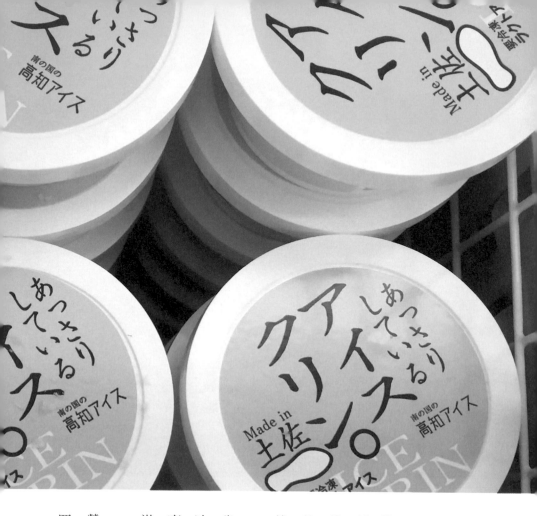

冰淇淋

二〇〇二年金風送爽之際，「高知冰淇淋公司」的社長帶著妻子一同造訪事務所。當時我心想「來了兩個好寒酸的人」。由此可知公司經營之慘澹。

濱町文也社長在他二十八歲，也就是一九八八年成立了冰淇淋公司。他的夢想是「用高知產的材料製造高知的冰淇淋，賣到全日本」。

然而他奮鬥了十多年，年營業額總是在日幣三千萬～四千萬元（譯註：折合台幣約

八百二十萬～一千一百萬元）

之間游移，只有一次突破六千萬。這點業績撐不起一家公司。當他向四萬十劇的畦地社長訴苦，表示已經萬念俱灰，無路可走時，收到的建議是「你只能去找梅原了」。

據說他覺得我很可怕，所以才會帶著妻子來找我。儘管如此恐懼還是來找我，可見公司已經陷入窮途末路。

我試吃了他們帶來的冰淇淋，滋味非常好。同時也立刻發現滯銷的原因。

大腦對「好滋味」產生直覺反應

明明內容一模一樣，沒有太大差別，為什麼本來價值一塊錢的商品可以賣到一百塊呢？

其實商品會隨著包裝而改變，會隨著消費者的觀點而改變。相信所有老闆都明白這一點。

設計是一種經營資源，大家卻只有商品熱賣時才會察覺到這一點。

高知冰淇淋的老闆和老闆娘戰戰兢兢造訪事務所那天，據說我對他們說：「在三年內把年營業額提升到日幣三億元（譯註：折合台幣約八千三百萬元）吧！」我一點也不記得這件事，他卻這麼告訴我。

我當初那句話彷彿成為預言，二○○三年度突破一億元（譯註：折合台幣約二千七百萬元），三年後成長至三億元，現在年營業額超過四億元（譯註：折合台幣約一億元）。

當年究竟是什麼原因逼得他們走投無路呢？

首先問題出在他們的觀念。商品設計非常糟糕。明明商品是在南國市加工製造，包裝上使用的卻是毫無關係的「清流四萬十川」；介紹手冊上的文案竟然描述商品是「溫暖人心的冰淇淋」。這些設計害得商品賣不出去。

然而我試吃了幾種口味的冰淇淋，發現實在很好吃。對於高知人而言，冰淇淋就是在路上賣的高知名產「1×1＝1」（譯註：類似台灣的叭噗冰）。這個冰淇淋一定能大賣。好滋味促使大腦產生直覺反應。

爽口的冰淇淋

我在吃冰淇淋時就瞬間想好了設計，浮現腦海的是「爽口的冰淇淋」這個名字。

一般大企業製造的冰淇淋都濕滑黏膩，高知冰淇淋的特色在於乳脂肪含量在百分之三以下。爽口又爽脆的口感適合高知炎熱的氣候與高知人的個性。用這句話當作商品名稱是長了點，不過小公司的好處就是可以直接把特色當作商品名稱。「爽口的冰淇淋」看起來就很有滋味，所以選擇襯托商品名稱的設計，而非過度精緻的作風。

我的無意識中存在藍天上漂浮朵朵白雲搭配高知的風土、居民和冰淇淋。

所以商品名稱雖然是「爽口的冰淇淋」，設計卻散發暑氣。這種冰淇淋的設計絕對不能走高雅氣質路線，讓人聯想到暑氣反而顯得滋味更好。我的設計技巧源自自己的經驗。

因為希望大家一邊仰望天空一邊吃冰淇淋，所以選擇用空中的雲當作高知冰淇淋的商標。

順帶一提，聽說那朵雲看起來很像吃冰淇淋的木頭湯匙。

從漁夫轉行賣冰淇淋

我問濱町原本是哪裡人。他出生於黑潮町，也就是明神水產的所在地。國中畢業之後去當鰹竿釣的魚夫。

他在太平洋上奮鬥了六年左右，因為結婚而辭去漁夫的工作，進入高知市拍攝影片的公司

工作。那家公司有食品部門，副業是販賣冰淇淋。他於是跑遍全日本的物產展，負責販賣冰淇淋。

然而食品部門卻在一九八八年因為業績不振而結束，此時他在其他縣市的物產店遇上客人對他說：「小哥你要是不來，我們就沒有冰淇淋可吃了。」他憑著這句話辭去工作，用壽險抵押，向銀行借了日幣四十萬元（譯註：折合台幣約十一萬元），成立了高知冰淇淋公司。

我於是建議他：「開發鹽味冰淇淋吧！」

我以前在伊勢丹百貨公司的地下美食區吃過一家叫做馬利歐（Premium Mario Gelateria）的義式冰淇淋店做的鹽味冰淇淋。來自大自然的滋味非常好。更重要的是他的家鄉黑潮町就有人利用近在咫尺的海水製造日曬鹽。「你可以用家鄉的日曬鹽做冰淇淋啊！」

一聽到這個建議，他馬上回到公司，不到一個月就帶著鹽味冰淇淋回來找我。他所做的鹽味冰淇淋略帶藍色，就像土佐海洋的顏色；滋味也很不錯。我給他打了九十六分。

這傢伙幹得好！他利用家鄉的原料製作冰淇淋，實踐了原本的「理念」。直到現在，「日曬鹽冰淇淋」都還是高知冰淇淋的長銷商品。

Made in 土佐

濱町身材壯碩，體重破百。個性卻異常可愛，和巨大的身體一點也不搭。非常奇怪。為人

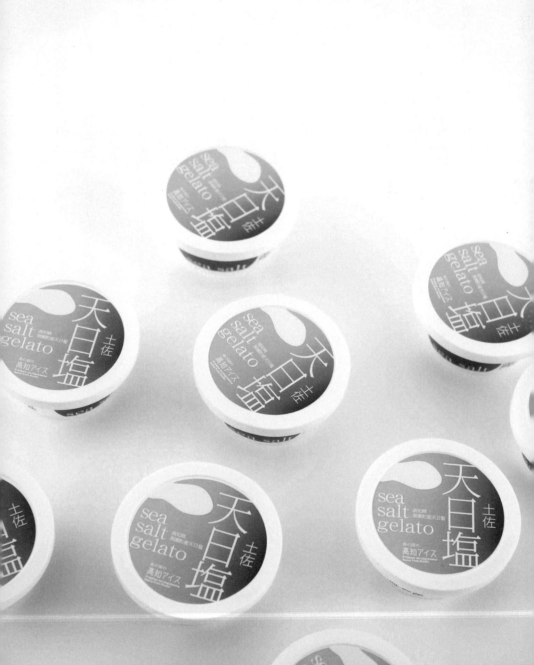

稱道的是認真製造冰淇淋。

我仔細一問才知道他為了尋找不噴灑農藥的食材而跑遍高知縣各處，採用的水果包括香橙、柚子、椪柑等共六種水果。

我沒想過有機的價值能擴大到冰淇淋上。既然已經做出六種口味，我建議他改為系列商品，命名為「水果好滋味系列」。

連結產地與冰淇淋，或是連結產地與生產者，打造冰淇淋業者的新價值，農家也多了一個客戶。「水果好滋味」其實不就也很像「就是好滋味」？

濱町做的事情正是所謂的「Made in土佐」。在伸手可及的範圍內尋找食材，代表能對食品安全親自把關。因此當我思考高知冰淇淋的本質時，心想這正是最好的商品概念。

我把這句話放在商標的雲朵上方。

為美味奔走的公司

我心中有許多關於設計的小抽屜，會時不時自行飛出來。

日文的「請客」寫作「馳走」，這是因為神明韋馱天為了找來好喝的水招待客人而在各地的溪谷奔走。我覺得濱町就跟韋馱天一樣，為了尋找美味的食材而在高知縣內四處奔走，所以公司概念就這麼決定了。

「為美味奔走的公司」，我把這句話放在介紹公司的手冊封面。打開手冊，首先映入眼簾的是「水果好滋味系列」，接著是爽口冰淇淋和日曬鹽冰淇淋。濱町帶著這本手冊去東京國際展示場擺攤。

以前各家採購人員連看都不看攤位一眼，這次卻是大家十分鐘之後紛紛拿著介紹手冊跑回來。

其中最大的客戶是便利商店羅森旗下強調食安的品牌「Natural Lawson」。剛開始採購的商品是使用無農藥香橙製造的冰沙。「為美味奔走的公司」打開了溝通的開關，吸引了許多採購人員來談生意。現在四億元的年營業額當中，九成五都是來自外縣市。

開關是「掛念」

我的工作向來是一眼看穿商品的本質，把本質視覺化。設計的過程是先尋找商品本質，根據本質命名，進行設計後上市。一上市馬上就能知道是大賣還是滯銷。

大賣的唯一理由就是設計打開了溝通的開關。

鄉下的冰淇淋公司勤勤懇懇地製造冰淇淋。這一點就打開了溝通的開關。只要能引起消費者的好奇心，設計就算成功了。溝通的開關有時是「掛念」。

濱町前天又來到事務所，和我商量開發新商品。我們跟當時一樣坐在桌子兩側面對面，聽

他訴說過去的辛勞。

他當鰹竿釣漁夫的第一年，下船之後領到的薪水只有日幣二五萬元（譯註：折合台幣約六萬九千元）。因為他每個月都寄給母親七萬元（譯註：折合台幣約二萬元）。

他當初轉行是因為妻子初江對他說：「鰹竿釣的漁夫一年有十個月都在船上，你換個工作吧！」我聽他說這些事情，又是哭又是笑。這種日子已經過了十五年。

好滋味設計

對我而言，設計是把喜歡幻想的習慣變成工作。當我聆聽對方訴說時，心中的抽屜主動飛出來，從抽屜中跳出一個接一個的畫面，像是在玩接龍。然後我再從中挑選適合的畫面。抽屜裡裝的是童年的回憶與體驗。我感覺抽屜的數量隨著年齡而減少，飛出來的速度也逐漸變慢。

設計是一種輸出的工作，豐富的經驗和幻想都是工作的技巧。

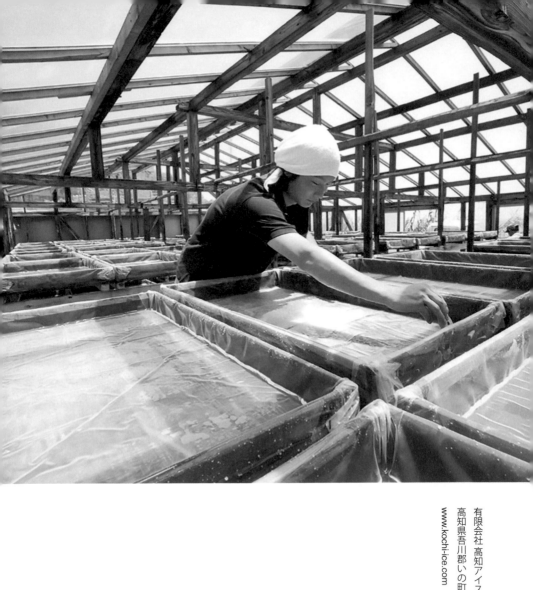

有限会社 高知アイス
高知県吾川郡いの町下八川乙683
www.kochi-ice.com

冰淇淋

納豆

在宮城縣岩出山上野目字曲坂這個偏僻得不得了的深山裡，佇立了一棟孤零零的房子。這就是高橋博之經營的「阿佳農場」。

高橋高中畢業之後，去東京念大學。他覺得創造是件很有魅力的工作，於是畢業之後進入位於東京的大印刷廠工作。

他在工作時發現活用「既有事物」也是一種創作，於是在一九九八年回到故鄉，繼承祖先留下來的農場。

然而現在的農業已經逐漸遠離土地，變成植物工廠。農家收成之後，把作物帶去農會賣錢。他覺得這不過是單純的金錢交易，不是農業。

他在此看見當時日本農業的普遍接受的「未來」——使用生長調節劑栽培而出的大量番茄更勝好滋味的番茄。但是他選擇相信人類的五感無法接受這種大量生產的番茄。

我在阿佳農場看到小農家的優點是反向操作，拒絕這種不自然的農業。然而迷失方向的日本，今後將何去何從呢？

阿佳農場

我認為大公司的工作都沒滋沒味，有滋有味的工作都出現在小地方。

刻意去尋找便會發現有滋味的好東西多半陷於窮途末路的困境。

同時，這些好東西多半在接近生產者的地方。

阿佳農場的「熊熊納豆」也是其中之一。

高橋辭去東京的工作，為了繼承家業而回到岩出山，著手開發農家製造的商品，藉此實現想要創造新事物的夢想。

宮城縣北部自古以來習慣使用傳統的辣味噌製作醬料。他注意到這點，混合「醬油」和連稻米都是自己種的「自製米麴」，放入「辣椒」醃漬，做成「農家獨門熟成的自然醬料 阿佳南蠻醬」。這個醬料簡直是醃漬了家鄉的光景。順帶一提，這一帶的居民把辣椒叫做「南蠻」。

阿佳南蠻醬成為主力商品，衍生出「阿佳生辣油」、「阿佳辣椒粉」和「超辣阿佳辣椒醬」等等。以零售和網購的方式販賣。稻米、蔬菜和辣椒都是自家農場栽種的作物，幾乎不噴灑農藥。

東北報紙提包

當時東北地區發生三一一大地震。位於內陸地區的岩出山附近的鳴子溫泉鄉收容了來自沿海地區的災民。

高橋詢問這些災民想做什麼，大家都表示想要工作。他於是請大家來阿佳農場幫忙培育辣椒苗和播種黃豆等作業，一方面心想是否能在沿海地區建立手工產業。

他有一天靈機一動，想到「四萬十報紙提包」，於是打電話給四萬十劇建立的非營利組織「RIVER」。東北報紙提包團隊因而誕生，我也因此認識了高橋。

災民學會用報紙摺提包，並且在二〇一二年的「四萬十報紙提包大賽」奪冠。這個報紙提包以「製造商品製造工作　東北報紙提包專案」的名義成為高知銀行的贈品，截至目前為止已經摺了十萬個報紙提包，現在主要的客戶是北海道的知名巧克力公司「ROYCE' Confect株式會社」。勤勉的東北人依照自己的步調一步步前進。

當地傳統的黃豆

高橋去沿海地區當義工協助地震災民時，發現當初居民賴以為生的天然資源都消失了。

他覺得很對不起沿海地區的居民，心想住在山裡的農民是否並未徹底活用現有的事物跟資源呢？於是產生了種植新作物的心情。

熊熊納豆

這就是使用傳統的黃豆「核桃豆」製造「熊熊納豆」的由來。

核桃豆的顆粒較大，形狀扁平。這種黃豆並未配合人類的需求進行品種改良，所以栽培效率差，又不耐蟲害，容易受到氣候影響。儘管收成量和付出的心血不成正比，滋味實在是好。

實際上高橋寄來納豆讓我嘗過，味道濃郁甘甜，充滿大自然的味道。

之後我在東京和東北報紙提包團隊見面時，聊到這個納豆，聽到有人說：「就讓梅原先生來設計吧！」

我滿口答應是因為設計對象是「熊熊納豆」。我打從心底想為滋味好的食品做好滋味設計，規模越小越想做。

我認為無論是什麼時代，一級產業都必須扎根於土地，具備價值才行。

設計之前一定要先看過現場。我在二○一六年春天造訪農場。映入眼簾的是非常偏僻的鄉下、廣大的農田和美麗的景色。

當時高橋還沒把核桃豆的種苗移植到田裡，豆子田的周圍都是森林。怎麼看都是動物的遊樂園。

高橋表示：「因為太好吃了，連熊都會跑來。」我聽到這句話，把原本的商品名稱從「阿

佳納豆」改為「熊熊納豆」。看到田，設計就做好了。

據說熊熊納豆從二〇一六年冬天開始販賣。

「好久不見，我是阿佳農場的高橋。熊熊納豆正式成為商品了。這一兩年這一帶常有動物來吃農作物，豆子的收穫量以種植面積來說不算多。但是納豆本身好吃加上更改名稱，現在大受歡迎。我做了將近四百盒納豆，全部都賣光了。」

我在這裡看到日本的未來，看見小規模農家的好處。

好滋味設計

設計必須考慮來自當地的資訊。單純強調外觀，只會流於表面，無法和消費者溝通。土氣的設計才能襯托出農家勤勤懇懇耕種的態度，時髦的設計反而感受不到誠意。換句話說，消費者會因為設計而把商品歸類到「無法信賴」的範疇。難處在於如何判斷消費者的心態。我的目標是土氣卻有滋有味的設計，所以做的是一般設計師不會做的、看起來像是沒設計的設計。

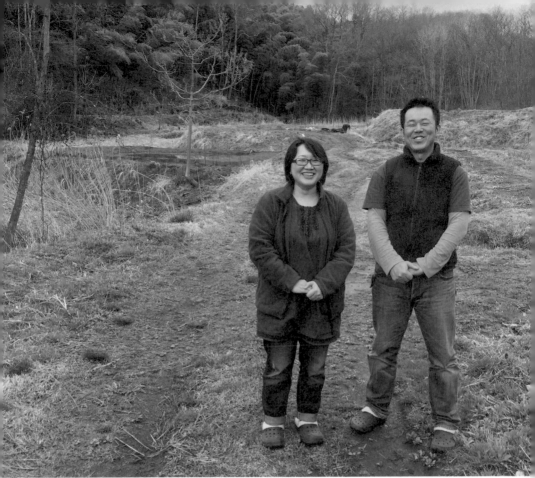

よっちゃん農場
宮城県大崎市岩出山上野目字曲坂45
www.nanban.jp

納豆

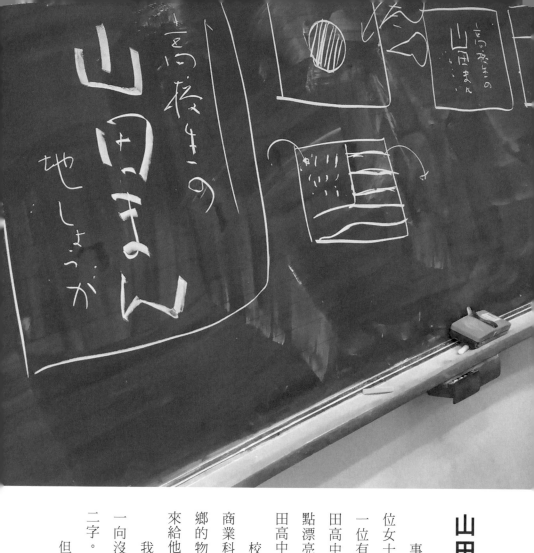

山田饅頭

事務所某一天突然來了兩位女士。其中一位很漂亮，另一位有點漂亮。很漂亮的是山田高中的濱田久美子校長，有點漂亮的是前田佳代老師。山田高中位於我所居住的町。

校長拜託我：「我們學校商業科的學生每年都會運用家鄉的物產開發商品，可以請您來給他們上課嗎？」

我對於家鄉、鄉土等字眼一向沒有抵抗力，說不出拒絕二字。

但是我實在不明白高中生

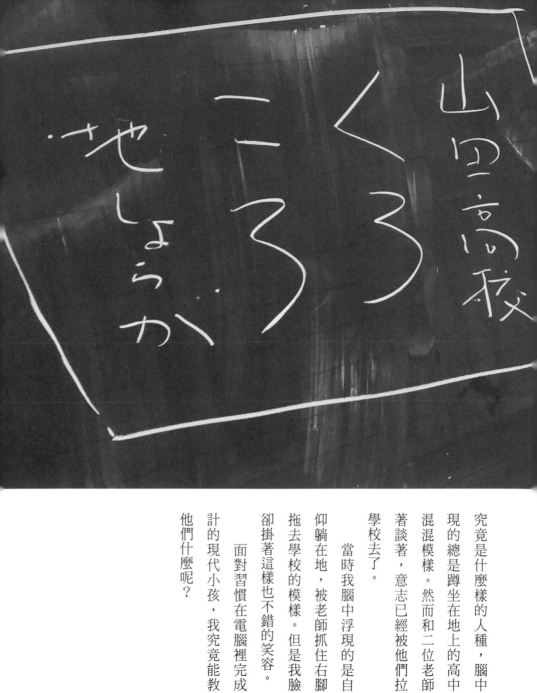

究竟是什麼樣的人種，腦中浮現的總是蹲坐在地上的高中小混混模樣。然而和二位老師談著談著，意志已經被他們拉到學校去了。

當時我腦中浮現的是自己仰躺在地，被老師抓住右腳踝拖去學校的模樣。但是我臉上卻掛著這樣也不錯的笑容。

面對習慣在電腦裡完成設計的現代小孩，我究竟能教給他們什麼呢？

啊！高三生

半年之後，這些高中生已經成長到可以召開記者會發表自己開發的新商品了。我也出席了記者會，和高中生坐在一起微笑。記者會上介紹的是「高三生開發的山田饅頭」。

高三生開發的山田饅頭是所有商業科高三生的成果，我只是負責編輯。開發商品的過程中，我一直留意「專家不能出手」。

這群高三生的目標是去參加「商業甲子園大賽」。我看了冠軍作品，發現大家背後都有專家指導。我的教育方針是門外漢有門外漢的作法！專家不可以插手！

上課時也不用電腦，想辦法讓學生自己動手做，例如「用麥克筆畫黑色的圓圈」、「用麥克筆寫山田饅頭」。從中挑選適合放在包裝上的手寫字體，加以編輯。

因此包裝上沒有任何一個我寫的字或是我畫的圖案。我的工作是把這群高中生的作品反映在設計上，印刷出來。

「高三生開發的山田饅頭」這個名字背後也是有一番故事。

當時大家想了很多個名字，最後剩下「黑圓」和「山田饅頭」兩個選項。「黑圓」意指黑黑圓圓的饅頭。剛開始大多數人覺得黑圓念起來比較可愛，贊成使用這個名字。然而當我做好兩種名稱的包裝樣本，逐漸修正，開始出現「山田饅頭看起來比較有滋味」的聲音。最後大家才選了山田饅頭。

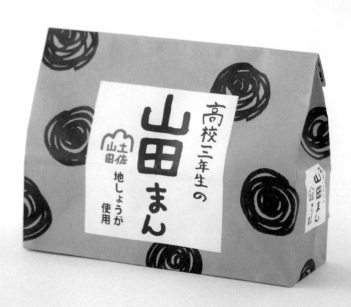

長銷設計

上課時，舟木一夫的歌曲《高三生》（高校三年生）一直在我腦海中盤旋不去。現在的年輕人大概不知道這首歌，這可是我國中時的流行歌。

決定商品名稱時，我的建議是「考量是否為長銷設計」。

「大家以後去東京的展覽擺攤時，會遇上來自全國各地的各種時髦名字。光聽黑圓不知道是哪一家做的什麼東西，可是聽到山田饅頭就知道是山田高中開發的饅頭。大家也要考慮這個名字是否能用得長長久久。」

就算現在很開心，也不過是一時的事。山田饅頭是有機會成為眾人長久愛戴的商品。

我認為叫學生挑選「黑圓」這種只有當下賣得好的名字，稱不上教育學生。大家都不以長遠的眼光考量，所以這個社會才會越來越奇怪。只看得到二～三年後的未來，從沒想過五十年之後會怎樣。

同一項商品，在鄉下大概要十年之後才會更新。唯有長銷商品才能降低成本，減少浪費。

我想告訴學生：正因為如此，我們這些生活在鄉下的人，自然得把目光放遠。

下一次上課時，還用不著我說，學生口中就自動冒出「長銷」二字。

這些學生總是活在當下，例如現在想玩遊戲就立刻下載。然而只要詳細說明，他們還是聽

得懂的。當我發現給予他們思考的線索，他們便能自然聯想到答案，不禁大吃一驚。

這是我從他們身上學到的事。

帶給家鄉歡笑，帶給社會歡笑

山田饅頭由高知縣的點心製造商「株式會社青柳」負責製造。老師在縣內四處奔走，拜託各家企業，卻紛紛遭到拒絕。據說初次造訪青柳時也是遭到拒絕。然而青柳的專務董事某一次開口詢問老師：「是誰教學生企劃的？」一聽到老師回答「梅原」，態度馬上出現一百八十度轉變：「既然是梅原先生帶頭，我們也來幫忙。」

對方之所以一口答應也是因為我以前曾經接過青柳的案子，之後卻因為某種原因而拒絕對方，搬到遙遠的四萬十川潛水橋的對岸。專務董事是當年和我並肩工作的業務，現在已經出人頭地了。

黑乎乎的山田饅頭是在麵糰裡加入竹炭，包的是加了薑末的白豆沙。青柳大方接下如此複雜的要求，山田饅頭才得以完成。由於前田老師精力充沛，就像「可愛的推土機」（就當作是這麼一回事吧！），商品的品質更上一層樓。

或許是因為眾人不吝付出，山田饅頭自從二〇一六年二月上市以來便瘋狂熱賣，半年之間就賣了四萬包以上。

好滋味設計

山田高中三年級的學生開發的山田饅頭——聽起來就有點好笑。商品不是大賣就好，最好是還能為社會帶來歡笑。最好的設計是把「帶給社會歡樂，帶給家鄉歡樂」這些訊息連同商品一併傳遞給消費者。

青柳大概沒想過商品會如此暢銷，因為賺太多而感到良心不安，於是找上我們說「做事還是要按照規矩來」。高中不是營利設施，不方便收錢。因此改成由我收下營業額的百分之一。

每賣出去一包，我就能賺日幣五塊錢（譯註：折合台幣約一元）。大家趕快買吧！

搞笑和幽默在建立溝通時能發揮強大的作用。然而想要營造正統派商品的滋味，幽默反而會造成反效果。「山田饅頭」是高三生開發的商品——這種場景比起所有推銷手法都有意思，算是一種博君一笑的商品。然而實際嘗過就會發現其實滋味意外地好。只要山田高中存在的一天，每年都會出現新的高三生。因此這項商品也可說是一種長銷設計。

事務室

高知県立山田高等学校
高知県香美市土佐山田町旭町3-1-3
www.kochinet.ed.jp/yamada-h

131　　　　　　　　山田饅頭

紅茶

我是在四萬十茶園裡的製茶工廠聽到「這裡四十多年前其實做過紅茶」這項驚人的事實。

居然有人在這種深山裡製造過紅茶！這份驚訝按下了溝通的開關，啟動重現紅茶，並且做成商品上市的專案。

四萬十是在一九五七～一九五八年之間種植過紅茶。當時第二次世界大戰結束，政府鼓勵農民種植紅茶出口，賺取外匯。由於蠶業衰退，養蠶農家收入減少。農會於是輔助

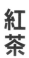

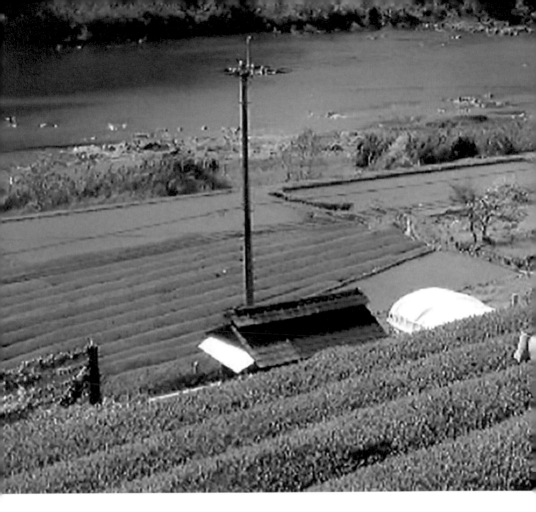

農民把桑樹園改成茶園，種植紅茶用的茶樹。

　　但是自從一九七一年推動自由貿易，便宜的錫蘭紅茶大量傾銷日本，日本國產紅茶因而價格暴跌。四萬十的紅茶產業只開始了短短十幾年便畫下句點。

　　時至今日，四萬十的居民早已忘記怎麼製造紅茶了。反而是遠在金澤市的文案撰寫人兼紅茶研究家赤須志郎伸出援手，協助眾人藉由回顧歷史開發商品。這次的設計是引導出土地的力量。

專案從閒聊開始

計畫開發自家商品後鼓起勇氣，踏出第一步，結果沒多久又遇上下一個商品。

二〇〇五年的冬天，我造訪位於四萬十町廣瀨的廣井茶生產合作社，和廠長岡峯久雄與當地農家等人閒聊，聊到「其實四十年前這裡製造過紅茶」這則驚人的歷史故事。

以四萬十劇為例，先是開發茶葉商品，做成瓶裝茶，接下來又遇上紅茶。

咦？在這種深山裡製造紅茶？聽到在這種深山裡製造來自西洋的時髦紅茶一事，我既驚訝又覺得奇妙。

覺得奇妙也占了溝通很大的比重。

「這件事聽起來很有趣，有沒有可能重現當年的紅茶呢？」

四萬十的風景中有過綠茶與紅茶。這件事情令人難以置信，背後卻隱含當地的歷史。把眾人即將忘卻的山區歷史轉換為新商品是件快樂的事。如果覺得這種創造沒意思，這世上還有什麼事情有意思呢？

偏遠山區的居民該怎麼生活下去呢？為了生活與未來尋找符合理念的作物，製造符合理念的產品也是一種喜悅。既然沒人動手做，那就由我來領頭吧！

日本的紅茶源自高知

回顧日本紅茶的歷史，我發現高知竟然是日本紅茶的發源地。

明治政府上台之後，為了解決日本沒有產業的問題，借鏡國外，發現「紅色的茶」當時是一大產業。因此培育製造紅茶的技師，派遣到全國各地以普及紅茶產業。

根據《高知縣茶葉百年歷史》一書記載，高知縣山中有許多野生的茶樹。用這些茶樹的葉子製造出來的紅茶品質優良，所以才會成為日本紅茶的發源地。中央政府下令在香美郡上韮生村安丸一地建立紅茶工廠，並於一八七七年著手製造紅茶。這是日本第一次製造紅茶，之後逐漸普及至高知縣各地。

四萬十則是在第二次世界大戰結束之後，也就是一九五七～一九五八年左右把桑樹園改成茶園，種植適合做成紅茶的茶樹。這是因為當時政府鼓勵農民種植可以出口的作物。

然而當紅茶也納入自由貿易之後，四萬十的紅茶敵不過便宜的錫蘭紅茶，當地的紅茶產業不過發展十多年便閉幕了。

一介平民的人生，往往因為政策轉彎或經濟理論而產生一百八十度的轉變，一級產業尤其容易受到影響。我總是對政府感到憤怒就是，從事一級產業的民眾如此孜孜矻矻，辛勤付出，為什麼不肯為他們做點事呢？

如果社會還是依照原本的經濟理論運作，現在四萬十重新開始製茶也沒有勝算。然而價值

観隨著時代改變，消費者從重視價格轉變為注重食安。因此重新審視自家製造的紅茶，從中找尋開發商品的線索。這一點也不難。

SHIMANTO RED

現在的消費者已經不會拿日本產的紅茶與錫蘭紅茶比較了。日本產的紅茶以「和紅茶」、「本地紅茶」之名，散發安全、本地生產與稀少的魅力。

四萬十的紅茶正式復活，在二〇〇七年做成瓶裝茶，取名「四萬十紅茶 SHIMANTO RED」。每年第一次採收的茶葉做成綠茶；第二次採收的茶葉則發酵加工，做成紅茶。

協助我們重建四萬十紅茶的是知名的和紅茶顧問赤須治郎。他爬梳文獻，找出連當地居民都早已忘記的製茶方法。相隔四十年問世的紅茶當然沒有任何添加物，連糖都不用加，盡量保持原本的滋味。四萬十的紅茶滋味溫和，想喝幾杯都喝得下。

上市一陣子之後，我在東京車站的美食街「North Court」裡的高級超市紀伊國屋發現四萬十紅茶。買好等一下坐新幹線要吃的便當，來到飲料架前，看到四萬十綠茶和紅茶一起排排站。架子上商品數量最少的正是四萬十的茶。「難道四萬十的茶賣得很好嗎？」我驚訝地拿起一瓶茶去付錢。坐上前往東北地區的新幹線，發現坐在前面的小姐正在喝四萬十紅茶。

架上排列了那麼多品牌的飲料，那位小姐選上的竟然是四萬十紅茶！我十分開心，覺得自

己做到為本地小品牌獨特的優點賦予價值。

重新販賣四十年前的滋味

「咦？四萬十有紅茶？」我設計的溝通是把這份驚訝深植於消費者腦海，而溝通的第一步是文字。

我的作法是利用文字設計「住在深山裡的鄉下人用英文在說什麼呢？」，造成消費者感到驚奇與奇妙。首先以「四萬十紅茶」這五個字打開設計的開關，再取個暱稱「SHIMANTO RED」讓消費者覺得親近。

我認為商品名稱占了設計的百分之七五。讓消費者認識商品，了解其趣味，需要設計給予一臂之力。因此我一邊設計商標，同時著手紅茶的設計。

文案也不是「四十年前的滋味復活了」，而是積極主動的「重新販賣四十年前的滋味」。利用設計保留過去的光景也是我設計的主題之一。

第二次收成的茶葉單價上漲

四萬十紅茶自從二〇〇七年上市以來，已經過了十年，現在銷量十分穩定。然而剛起步時，所謂的本地紅茶還很稀奇，缺乏銷售管道。當時派上用場的是先行推出的綠茶和焙茶等瓶

裝茶的銷路。

其實四萬十一帶長期以來茶葉產量一直不足，現在一年最多只能做五萬瓶茶。這是因為當地栽種與加工茶葉的是同一群人，第二次採收茶葉時正巧撞上種稻與種菜的時間，沒有足夠的人手來採茶。

然而紅茶是利用至今無人採收的第二批茶葉。以前茶葉的單價是一公斤不到日幣一百元（譯註：折合台幣約二七元），現在已經漲到一百五十～二百元（譯註：折合台幣約四一～五五元）。生產合作社每年分紅一成給大家。剛開始只能用瓶裝綠茶當分紅，現在則是發五千元（譯註：折合台幣約一千四百元）的現金。合作社的成員約六十人，聽說社員大會的出席率提高了。

沒能實現的三分鐘

四萬十紅茶的味道濃郁，適合搭配牛奶。這一帶採收的茶葉味道比較澀，顧問赤須一開始就表示這是適合做成奶茶的紅茶。因此我也設計了四萬十皇家奶茶。

包裝上使用相同的商標，所以奶茶賣得越好，宣傳四萬十紅茶越熱烈。

在這裡提供大家一個配茶的小故事。有一天，四萬十劇的畦地社長來找我商量一件事情：

「有一間大型便利商店的採購人員來找我，他們的定位是追求天然有機，所以想採購四萬十皇家奶茶。」話說到這裡，聽起來很美好。

「但是四萬十皇家奶茶沒有添加任何防腐劑，保存期限是冷藏三天。對方說保存期限沒有二十天以上無法運送，問我能不能添加防腐劑。你覺得應該接受對方的要求嗎？」

四萬十劇成立以來，我一直要求他們不得使用添加物。然而這次我低下頭，沉默了三分鐘。

「就加吧！」

如果要賣到東京，放點添加物也沒關係吧？沒有添加物的茶就留給我們自己喝！話題就在我們的笑聲中結束。

然而那位採購人員之後轉調新加坡，所以四萬十皇家奶茶直到現在都還沒能在那家追求天然有機的便利商店上架。

好滋味設計

一句話也是設計。四十年前四萬十居民在深山裡製茶，現在的居民又把深山的歷史化為商品。但是用「四十年前的滋味復活了」宣傳總覺得莫名消極，改成「重新販賣四十年前的滋味」就有點積極主動的意味了。生產者的理念和對生活的理想是最大的宣傳動力，進而打動社會與人群。動腦不要錢，想出辦法競爭的是智慧。偏遠山區想出辦法等於創造商業。一句話，一個名字，都可能是辦法的起頭。

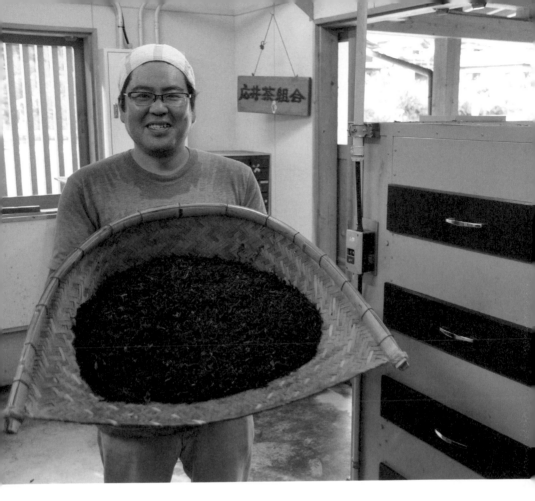

広井茶生産組合
高知県高岡郡四万十町十和川口62-9

141　　　紅茶

報紙

我曾經住在潛水橋的另一頭。當四萬十川因為大雨因而河面暴漲的隔天，我看到沿岸的樹木枝枒上掛了一個塑膠袋。

當時的景象深深刻畫在腦海中，因此我向四萬十劇提議：「用舊報紙把四萬十川流域所有的商品包起來吧！」

鄉下的社會就該販賣鄉下的東西，製造業不該造成四萬十川的負擔。因此商品概念是「本地製造，非高科技，外觀低調」。

四萬十川雖然號稱是「日本最後的清流」，實際上卻因為生活汙水而逐漸失去原本的光彩。

如果四萬十川失去清流的價值，眼前的這道光景也可能隨之消失。要保護山林海洋，自然也要維護河川。然而當地居民並未意識到這個問題，反應總是有些遲鈍。

有一天，一位居民用報紙摺了提包，大小正好適合用來包裝食物，我看了大吃一驚。這個報紙提包裡裝得下四萬十川、產品、流域居民的理念和環保問題。

報紙裡包的都是好滋味

我小時候住在高知市越前町。常常黏著媽媽，去附近巷口的魚店買沙丁魚。店門口掛著一疊裁好的報紙，老闆用濕濕的手拿報紙，包起濕濕的魚，媽媽把魚放進購物袋裡。這一連串的動作有滋有味，好滋味的食材都是用報紙包起來的。

有一天，我腦中突然浮現一個點子：「用舊報紙把四萬十川流域所有的商品包起來吧！」

我之所以會想用報紙把全長一九六公里的四萬十川包起來，正是出於童年回憶。

位於四萬十川流域的客戶委託我設計商品包裝時，總不免得用到寶特瓶或是膠膜，無法全部使用愛護地球的環保材質。

連同掛在河岸邊的塑膠袋，我開始擔心包材帶來的環保問題，心想是否能在其他地方出力以取得平衡。我們人類有些事情究竟是做過頭了。

我在二○○三年交給四萬十劇的提案中提到「我希望能在四萬十川流域建立回收舊報紙作為包材的哲學，把這件事情深化為流域居民的自我認同」，正是因為希望能取得平衡。

あと1日。

出現驚人的報紙提包

一開始先試著用舊報紙做紙袋。形狀很單純，就是個方形。我認為報紙摺的袋子就是長成這副德行。然而我摺的袋子很脆弱，一下子就破了。

然而在我做不出好袋子的當下，出現了驚人的「報紙提包」。

當時四萬十劇的規模還小，包括社長畦地在內只有三名成員。事務所也沒有專用的辦公室，而是跟當地的故鄉交流中心租來一塊空間辦公。伊藤是公所的臨時雇員，也負責管理交流中心，當四萬十劇沒人時也會幫忙顧一下。據說他是從畦地口中聽到「梅原先生說要用報紙來包裝商品」。

然而伊藤似乎認為只是用報紙把東西包起來，消費者會覺得無趣沒意思。因此他回家之後，模仿百貨公司的提袋，用報紙摺了一個袋子，第二天拿給畦地看。畦地回饋的意見是「加上個提把怎麼樣？」他苦思了一個晚上，做出照片中的提袋。

我第一次看到成品時，因為伊藤的創造力而大吃一驚。這個升級真是太厲害了。用來包裝好滋味的食材剛剛好。不只是個袋子的「報紙提包」就此誕生。

建立機制也是設計的一環

報紙提包的做法很簡單，只是摺一摺和塗上膠水黏一黏而已。厲害的是摺的過程可以自行選擇想要當正面的報導或是廣告，也可以把好幾張報紙疊起來摺好提升強度，以免破裂。提包的形狀和大小都能配合個人需求調整。然而最重要的是用舊報紙就做得起來一事所帶來的驚奇感受。

「十和休息站」用報紙提包取代過去使用的塑膠袋，立刻引來全國的目光。大家把報紙提包當作完全使用舊報紙製成的環保袋。這個點子還預測到拿到報紙提包的人想和別人分享以及渴望學習如何製作的心理。

報紙提包應該是傳達了無須文字說明的資訊，於是發揮超乎我們想像的威力，自行設計溝通，展開創意活動。

我希望報紙提包能再往前一步，發展得更長久，所以需要建立機制。

舉辦報紙提包教室，進一步成立「報紙提包講師培養講座」。現在組織已經成長到成員分布橫跨日本國內外，共有四百多人。另外還推出內含成品的教學套組，一份日幣一千元。套組的成品設計較為洗鍊。從二〇一〇年開始舉辦「報紙提包大賽」，參賽者來自全國各地。

藉由設計機制，報紙提包成為四萬十川流域向全世界宣傳理念的工具。如果當時伊藤沒做出那個報紙提包，這個點子恐怕只會流於用回收紙做的袋子取代購物用的塑膠袋。

打造環保產業，打造家庭代工產業

當我想到用報紙把四萬十川包起來時，腦中開始幻想「報紙提包產業」。

當時高知大型超市的塑膠袋一個約莫是日幣七元（譯註：折合台幣約二元）左右。今天如果有一千戶人家加入報紙提包產業，一戶作十個提包，一天就有一萬個，一個月就能完成三十萬個。超市以相同的價格購買報紙提包，代表一個月就有二一○萬元（譯註：折合台幣約五八萬元）進帳，一年就是二千五百萬元（譯註：折合台幣約六百九十萬元）。如此一來就能成為流域的一大環保和家庭代工產業。我幻想的同時也因為這個數字而大吃一驚。

現在當地已經出現婆婆媽媽晚上摺報紙提包和黏袋子的家庭代工，成品由四萬十劇收購。

位於高知縣的「聚落活動中心」請婆婆媽媽摺報紙提包的商業活動「報紙提包商業」也逐漸看得到發展的可能性。高知縣人口外移與老化的嚴重程度超過日本其他縣市，報紙提包和用回收紙製作袋子成為老人家的生活意義與樂趣，要是建立起企業或是當地商店街收購這些袋子的機制，日本的偏遠山區也能走出一條光明大道吧！

另外，從二○一二年開始的「製造商品製造工作　東北報紙提包專案」請來住在災區組合屋的災民製作提包，也和許多企業合作。報紙提包逐漸普及到日本各處。

NEWS
PAPER
BAG
NEWS
しんぶんし

SHIMANTO
NEWSPAPER
BAG
2015
CONCOURS

第5回 しまんと新聞ばっぐ コンクール

10.31
2015

JAPAN POST

世界は動いている。
何を変えて、何を変えないか。
守るべきものを知っている未来は
きっと心強い。
未来の僕らには何ができるのか
未来の君らにはなにができるのだろう

四万十川の見える学校で
ナニガユタカナコトナノカ
新聞ばっぐのコンクール

新聞を折ってノリづけしただけの新聞ばっぐ。
読み終えた新聞を使う日本人の美意識「もった
いない」と「おりがみの手わざ」の精神がタノシ
ク融合しています。そんな新聞ばっぐを全国から
広く公募し、美しさや機能性、独創性を競い合う
しまんと新聞ばっぐコンクールも今年で2年ぶり
の開催で第5回を迎えました！自由な発想で作
られた応募作品360点も、今年も旧広井小学
校（四万十町広井）の校舎いっぱいに展示。本年
はゲスト審査員にコスチューム・アーティストの
ひびのこづえさんを高知へお招きし、梅原真さ
ん（デザイナー）・畦地履正（株式会社 四万十ド
ラマ代表取締役社長）による公開審査で、大賞・
優秀賞・審査員特別賞など13点が決定しまし
た！明るくてかわいい、ぱっと笑顔になるような
衣装作品をつくられるひびのさんがどんな新聞
ばっぐに注目するのか？観客の熱い視線が集ま
りました。第5回しまんと新聞ばっぐコンクール
の開催にあたっては、多くの方々のご協力をいた
だき、厚く御礼を申し上げます。

未来の窓口
いいデザインですね、
あなたのセンスを感じます。
表紙にさせていただきました。
（審査委員長 うめばらまこと）

用報紙把地球包起來吧！

站在設計的觀點凝視當前的情況，下一步是走出四萬十川，「用報紙把地球包起來吧！」

無論是紐約、巴黎、肯亞還是烏干達，四處都有報紙。連同日本的「惜物精神」與「摺紙文化」，一併把「搬運」的技巧宣傳到世界各地，大家便能使用當地的舊報紙做報紙提包。

報紙提包的摺法可以從網路下載，已經普及到世界各地。

二〇一一年七月，一位名叫伊薩・埃曼（Ezra Eeman）的比利時人突然來到事務所。他是「VTM」這家電視台的記者，當時正巧陪伴妻子回到故鄉高知省親。

他向比利時的報紙《晨報》（De Morgen）提出報導報紙提包的企劃，回國後確定於九月刊登比利時四大設計師的廣告，分成一個月連載四回。我之後收到他報告報紙刊登報紙提包、比利時人開開心心摺報紙提包以及舉辦競賽等光景。看來這股風潮澤及日本以外的國家。

根據我的經驗，瞬間的幻想往往還挺常成真的。

報紙提包也是本地設計

我在〈後記〉提到我曾經住在潛水橋的另一頭，目的是希望政府不要拆除橫跨四萬十川的潛水橋。當時四萬十劇的畦地社長還在農會工作，負責存款部門。他常常跨過潛水橋來推銷，

希望我把錢存進農會。

如果當時我沒住在潛水橋的另一頭，之後恐怕不會出現「四萬十劇」這家公司。我所做的本地設計全都源自這家公司，例如四萬十茶、四萬十本地栗子和報紙提包。

想要賣東西必須先秉持自我，說出自己的想法，否則沒有人會買無法化為設計又缺乏想法的產品。我這二十年來不斷教育大家：想在偏遠山區創造新價值必須先仔細觀察自己所在之處和自行思考。

一切都交給他人負責會迷失方向，不知道自己的光景位於何處，甚至可能失去原本應該保護的光景。

哇地高中時是棒球隊的投手，目標是打進甲子園。我高中時加入啦啦隊，鍛鍊出大嗓門。

一路走來，我都用當年鍛鍊出來的大嗓門喝斥當地居民，為故鄉加油。報紙提包裡還裝了這樣的小故事。

好滋味設計

大家看到報紙提包總是先大吃一驚，然後湧起一股好奇心。打動消費者的瞬間，便啟動了與消費者的溝通。不需要板著臉拼命說明，回收再利用、環保、惜物等四萬十川想要傳播的訊息已經傳達到其他國家。就算是舊報紙，改變想法便能加上一千元的價值。我認為自己應該做的重要工作就是設計這些機制，擴大物與事之間的管道。本土設計指的是建立機制。

特定非營利活動法人 RIVER
高知県高岡郡四万十町広瀬583-13
www.npo-river.jp

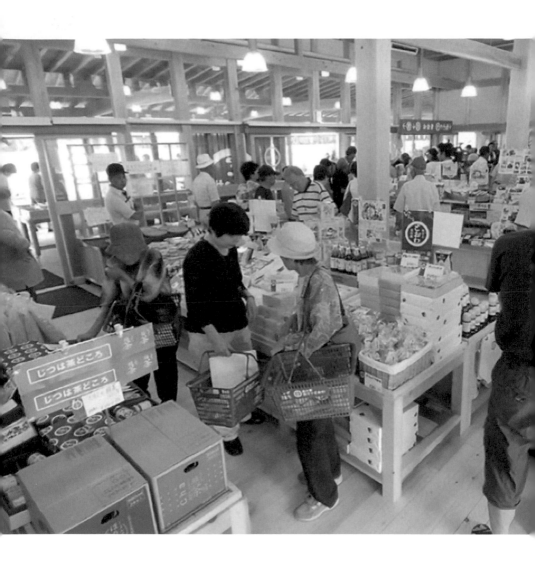

報紙

地瓜乾

無數條河流流經四萬十的群山之間，最後匯集到四萬十川，俯視時宛如葉脈。眾山與河谷深處有居民和聚落。通往四萬十市東富山的道路是由一連串的髮夾彎所組成。在這裡開車必須沿著蜿蜒的山路前進。

東富山是四個聚落的總稱，一共有一百五十戶人家，居民共三百人。由於人口外移與老化，當地居民預料今後恐怕難以維持當地生活，因此同心協力，於二〇〇五年組成

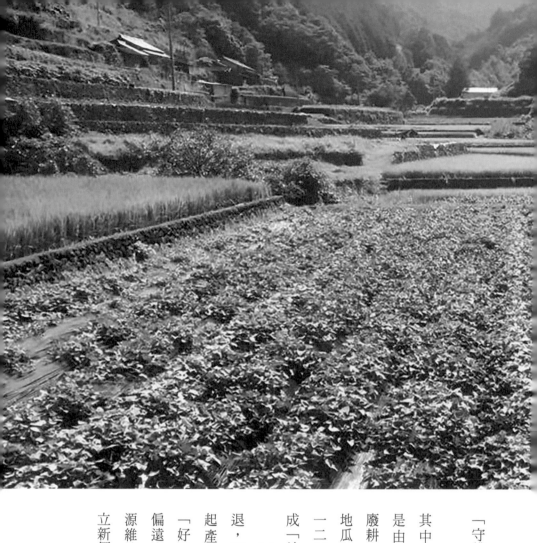

「守護家鄉東富山之會」。

其中一個部門「地瓜部門」
是由七戶居民組成，負責在
廢耕地種植橘色果肉的「蘿蔔
地瓜」。四萬十劇收購從二〇
一二年起收購收成的地瓜，做
成「地瓜甜點『乾點山』」。

同一片山林從原本經濟衰
退，陷入窮途末路轉變為建立
起產業來製造好滋味。我的
「好滋味設計」就是用來協助
偏遠山區的居民利用手邊的資
源維持生計。開發新點心，建
立新價值也是設計的一環。

三公畝地瓜田和三公噸地瓜打造迷你點心產業

對我而言，「絕處逢生的設計」和「好滋味設計」幾乎是同義詞。兩種情況的設計都是轉換思維，而不是對外觀下工夫而已。所謂的「好滋味設計」是要能解決課題或問題，汲取思考精華並加以輸出。

當地居民利用一級產業或是製造業自行建立適合當地的謀生方式最有意思。謀生方式的規模越小越好。

「地瓜甜點『乾點山』」是利用四萬十深山裡的三公畝地瓜田與收成的三公噸地瓜建立起來的商業模式，也是我感興趣的工作當中規模最迷你的。

四萬十市東富山是由片魚、大屋敷、三又與常六共四個聚落所組成。居民察覺情況繼續惡化下去，總有一天會成為六五歲以上人口過半的「極限村落」。因此大家團結一致，成立「守護家鄉東富山之會」來解決危機。組織包括好幾個部門，例如「委託部門」協助插秧割稻；「健康福利部門」協助居民保健；「地瓜部門」負責在廢耕地種植地瓜；「交流促進會」負責增加前來交流的人口。偏遠山區的居民面臨城裡人難以想像的迫切問題。

地瓜部門的成員東正世表示他父親那一代的謀生方法是製造木炭與種植段木香菇。山區沒有什麼平坦的土地，所以把斜坡開發成梯田，種植地瓜。地瓜適合排水佳、養分少的土地。換句話說，這裡只能種地瓜。

地瓜乾

地瓜、栗子和南瓜

俗話說：「桃子和栗子要等上三年才能收成。」然而以「四萬十本地栗子」的栗子為例，從種植栗子、重建栗子山到栗子真的上市一共花了七～八年的時間。這段期間，栗子產量不夠時該如何彌補與克服呢？對了，山上還有地瓜和南瓜啊！就用「地瓜、栗子和南瓜」來賺錢吧！這樣一來，一整年都能有收入。

這時候四萬十劇的畦地社長在高知縣舉辦的「聚落經營農業講座」遇上東富山地瓜部門的東，從他口中聽到當地居民在廢耕田種植一種叫做「蘿蔔地瓜」的地瓜，生產過程不噴灑農藥。當時是二〇一二年左右。畦地馬上詢問他有沒有意願在十和休息站賣賣看？

東富山的地瓜部門若是肯出貨到十和休息站，對於四萬十劇來說是多了一項商品；對於東富山的居民來說，地瓜種植較為容易，有機會成為聚落的經濟作物。最重要的是四萬十劇在四萬十川流域推動「四萬十劇流域蔬菜專案」，推廣不使用農藥的有機農法。地瓜部門的耕種方式符合這項專案的理念。

四萬十劇向東富山的地瓜部門採買生地瓜，加工成地瓜泥後烘焙成甜點「乾點山」放在十和

東富山生產的地瓜相較於其他地區並非特別美味，也不是有名的產地，只是把地瓜當做經濟作物。然而借助設計的力量，山裡的地瓜田也能長出賣錢的「好滋味」點心，銷售到其他地方。

乾點山

休息站販賣。一公畝大約可以賺取日幣二十～三十萬元。

高知一帶自古以來稱地瓜乾為「乾點山」。用來做乾點山的地瓜是名為「蘿蔔地瓜」的品種，比普通的地瓜更為綿密甘甜。

地瓜是在十～十一月收成，保存一個月等待地瓜糖化。糖化之後用大鍋熬煮，放在太陽下曝曬。東富山到了十二月天氣轉寒之際，家家戶戶的老奶奶紛紛著手製作「乾點山」。東富山冬天的典型景色就是煮好的地瓜整整齊齊地放在篩子上曝曬。另一方面，四萬十劇製造的「地瓜甜點『乾點山』」則是把地瓜做成泥，與砂糖、奶油攪拌混合，捏成地瓜乾的形狀烘焙。

向東富山買來三公噸的生地瓜，想要儲存活用只能加工成地瓜泥。因為之前做過蒙布朗，很清楚如何加工成泥狀。然而地瓜光是做成泥賣不出去，所以才會烘焙成甜點。從製造甜點的方法開始設計也是我的工作。

關於「乾點山」一詞，其由來有兩種說法：一說是源自高知方言「乾燥僵硬」，另一說是意指來自山裡的乾點。

山區居民依照山林四季遞嬗，設計自己的謀生手段。所以我把包裝設計成看得見山林生活的模樣。

山裡有田卻沒人

四萬十劇的所在地十和以前盛產地瓜，在發展蠶業跟種植段木香菇之前，當地的農產品是以地瓜為主。一早把地瓜裝進麻布袋放在路邊，農會和愛媛縣製造澱粉的工廠就會派貨車來收。東富山的地瓜有一陣子是賣給工廠做高知的名產「炸地瓜條」。大家之後可不可能靠地瓜來生活呢？

東表示：「因為四萬十劇願意收購，我們不用擔心種了沒人買。如果沒人來收購，我們大概還是家家戶戶自行把地瓜做成麻糬或是地瓜乾，拿去無人看守的攤子販賣而已。」然而就算有田可以種地瓜，人口外移又老化的聚落很難增加人手。這正是聚落的矛盾之處。

實際上現在因為人口老化的影響，可以出貨到休息站的婆婆媽媽和蔬菜數量都逐漸減少。

這個問題要有人願意繼承才能解決。

今後四萬十劇應該得以不同於以往的方式設計地區經濟吧！既得協助當地居民，也得為當地帶來人手。不然鄉下負責一級產業的人口有一天可能會消失殆盡。

想要解決問題，更得仰賴鄉下居民自行思考了。

好滋味設計

包裝是用來裝當地居民製造的產品，我在設計時思考究竟該如何呈現他們的表情呢？設計一級產業的產品包裝時不能增筆太多，只能下一點點工夫。這個「一點點」究竟是多麼少的一

點點呢？大概是「一點～一點」拉長成「一點～～～點」這麼少。我是在四萬十川流域的居民身上學到這一點。設計不是越繁複越好，而是著重如何刪減；不能氣勢勃勃地說「好！設計就交給我了！」設計的目的是緩緩呈現對方心中的光景，而不是得意洋洋地展現自己的作品。我早已拋下那種炫耀自己的心態。

株式会社四万十ドラマ
高知県高岡郡四万十町広瀬583-13
shimanto-drama.jp

地瓜乾

海參

隱崎郡海士町位於島根半島北方六十公里處的小島上。

想要前往這座位於日本海的小島，一是搭乘從大阪伊丹機場出發的定期航班，二是搭乘定期船班。然而只要海象不佳，船班馬上停駛。這個時候，經營民宿「但馬屋」的宮崎雅也從海士町搭乘渡船來迎接我。

我和宮崎相識於二〇〇六年。他從東京搬來這座離島，在民宿工作，同時成立海參乾貨公司。從千年以前的平安時代開始，海參就是此地的特產，每年

162

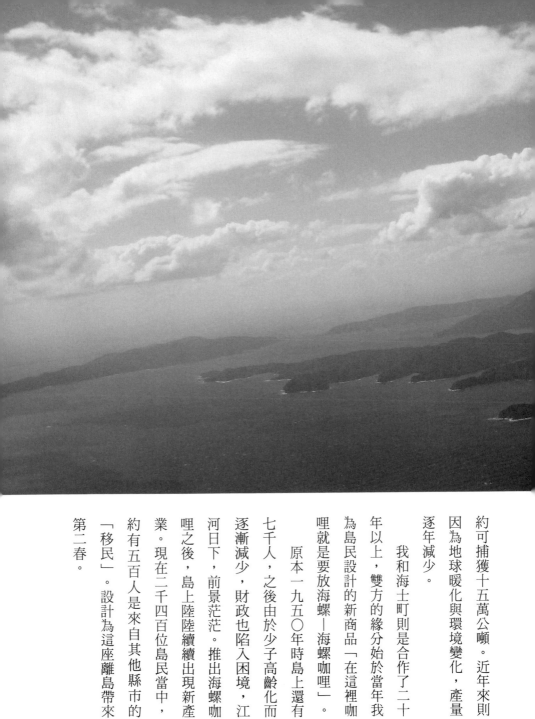

約可捕獲十五萬公噸。近年來則因為地球暖化與環境變化，產量逐年減少。

我和海士町則是合作了二十年以上，雙方的緣分始於當年我為島民設計的新商品「在這裡咖哩就是要放海螺─海螺咖哩」。

原本一九五〇年時島上還有七千人，之後由於少子高齡化而逐漸減少，財政也陷入困境，江河日下，前景茫茫。推出海螺咖哩之後，島上陸陸續續出現新產業。現在二千四百位島民當中，約有五百人是來自其他縣市的「移民」。設計為這座離島帶來第二春。

暨海螺咖哩之後，我遇到的下一個特產是海參。

拜島上的老伯伯為師

島民另一項驕傲是「我們島上也有一橋大業畢業的高材生喔！」

我是在「海士町品牌研究會」上遇到島民自豪的青年宮崎雅也。這裡其實不是他的故鄉，怎麼會想搬來這裡生活呢？

他是在大學時代和海士町結緣。在學校遇上來校外教學的海士國中學生，以及前往海士町為當地學生與一般人上課。交流餐敘時，領頭的海士町公所財務課長和他喝酒時聊到海參遠自平安時代以來便是當地特產，江戶時代經由長崎外銷中國。雖然現在海參外銷盛況不再，希望有一天能再現榮景。

宮崎曾經留學中國二年，親眼目睹當地視日本產的海參為高級食材與交易情況，於是心想島上的海參或許有機會成為新興產業。他之後造訪海士町，強迫當地民宿「但馬屋」雇用他。

海士町的魅力是有許多人經營「趣味橫生的複合型企業」：他們過著半農半漁的生活，製造乾貨或是加工農產、水產品，同時經營渡船、民訴或是潛水捕魚。所以宮崎才會想到但馬屋工作，以便學習這種生活方式。

例如但馬屋的老闆宇野茂美老伯伯其實本行是製造榻榻米，過著自給自足的生活，民宿、

海參　　　　　　　　164

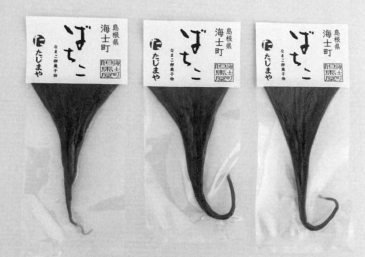

海参

海參、海鼠子、海鼠腸

宮崎是海參迷，說到海參就兩眼放光，滔滔不絕。海參白天時在水槽裡動也不動，天一黑卻動個不停。

漁夫捕來海參之後，放在水池裡三個晚上吐沙。加工過程是取出內臟，水煮日曬兩次，做成乾海參。取出的內臟以鹽醃漬，日文稱為「海鼠腸」；卵巢用風箏線吊起來晾乾，日文稱為「海鼠子」。金澤人叫「海鼠子」為「口子」，海士町的居民則稱其為「撥子」，取其形狀類似演奏三味線使用的撥子。

我負責設計產品包裝。其實宮崎並未拜託我，是我自己覺得原有的包裝不佳才雞婆出手。

原本的包裝感覺不到島民努力製造的模樣，更重要的是看起來沒滋沒味。

海參卵巢乾「撥子」不僅名字特別，連形狀也與眾不同。與其用包裝把商品遮起來，露出來才能稍微博君一笑，又顯得滋味好。看得到內容物也能感受到商品是有人親手加工，別有一番滋味。

渡船與冬天加工海參不過是副業。宮崎拜宇野老伯伯為師，在他身上學到很多東西。之後進一步成為海參部門的負責人，並且在二〇〇七年海參部門升級為法人之際當上代表。當地的加工設施在二〇〇八年啟用，他於是租了加工設施來製造各類海參製品。

傳授我「好滋味設計」的師傅

商品標籤是用毛筆在白紙提上商品名稱，把廠商名稱設計成落款。紅色印泥有畫龍點睛之效。

我覺得這種設計看起來最有滋有味，所以經常使用這個手法。

我不太使用字型，習慣自己動手，邊做邊想。手工打造而成的設計更能凸顯小公司的滋味。

雖然有點離題，不過我最喜歡的包裝設計是富山食品製造商「源」公司的商品「鱒魚壽司。那真是包裝界的傑作。設計師是知名畫家中川一政。我擅自認為自己年輕時要是拜師學藝，一定是中川門下弟子。他的設計影響我就是這麼深遠。

大畫家中川設計的鱒魚壽司包裝有些地方比得過，有些地方贏不了，特別是文字。

雖然其他地方贏不了，但是我想至少我還寫得來字。只要飽含心意，自己寫的字也行。我正是在中川大師身上學到不一定要使用字型，親手寫的字就夠了。

我在三一、二歲之際做了一個「想當中川一政」的檔案夾，把許多相關的剪報收在檔案夾裡，一直留到現在都沒丟。當時還是設計必須動手做的年代。

沒有就是沒有

海參公司「株式會社但馬屋」一年銷售三到四百公斤的乾海參，年營業額約為日幣

一千五百～兩千萬左右（譯註：折合台幣約四百二十萬～五百五十萬元）。乾海參經由香港進口中國，據說橫濱的中華街也買得到。賣得好，漁夫的收入也會增加，自然出現願意從事漁業的新生代，進一步維持捕撈海參的光景以及保護製造乾海參的風俗。

宮崎在老伯伯門下學習了九年，二〇一七年離開但馬屋，自行成立公司「宮崎服務」。這個公司名稱聽起來很像修車廠，實際業務卻是以無農業農法種植黃豆、小麥與稻米，飼養雞隻和蜜蜂，用老伯伯送的離職賀禮——一艘漁船出海釣魚；到了冬天則製造乾海參來賣。同時讓想來體驗當地生活的人留宿，生活本身就是工作。

海士町在二〇一二年委託我設計公所職員的名片。我覺得單純設計名片排版很無趣，於是規劃了一個有點糟糕的設計概念，希望能成為島民的身分認同。

這個設計概念是「沒有就是沒有」。

島上沒有便利商店和紅綠燈，也沒有柏青哥店。然而島民不需因此悲傷，反而應該為了島上沒有這些四處可見的物品而驕傲。雖然島上沒有這些其他地方覺得理所當然的事物，卻擁有生活所需的一切。

這一點跟「這裡咖哩就是要放海螺——海螺咖哩」一樣，離島居民大方表示「沒有就是沒有」才有意義。

讓我說點題外話：安倍總理在二〇一四年九月發表施政演說時，說明地方創生之際舉的例

子正是「沒有就是沒有」。

「『沒有就是沒有』。位於隱岐海上的島根縣海士町把這句話當作宣傳家鄉的標語，意指當地生活雖然不如大都市方便，卻具備一切未來所需的重要事物。活用『只有島上才有的資源』，因而大獲成功。所謂的地方創生不是模仿大都市，而是徹底發揮當地特色。因此必須轉換角度思考。倘若每一個地區都抱持『只有我們才道地』的氣魄，相信整個社會一定會產生一百八十度的轉變。

嗯—看來總理很懂嘛！」

另一個秘密是小泉進次郎在議員會館的辦公室據說也貼了這張「沒有就是沒有」的海報。

▓ 好滋味設計

明明宮崎沒有特意拜託我，我卻積極主動為對方設計是因為我對他的想法有所共鳴，想藉由他所製造的產品保護當地從平安時代傳承到現代的基因——捕撈海參和當地的飲食文化。海參卵巢乾「撥子」的形狀奇特，類似表演對口相聲的藝人橫山敲（年輕人大概已經不認識他了）的髮型，引人發笑。既然產品外表就已經具備幽默與好滋味的要素，我所能做的是不要讓設計阻擋它的風采。設計應該呈現當地的氣息與光景，而不是我的特色。

海參　　　170

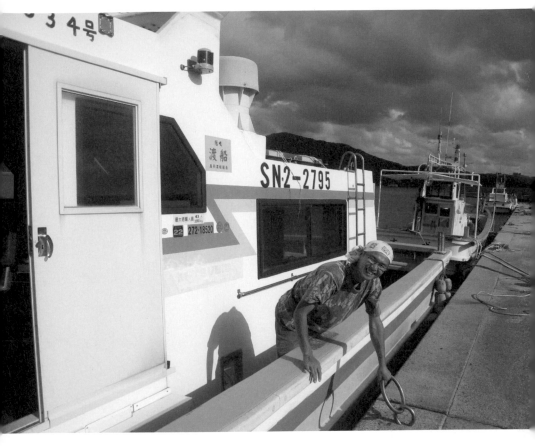

株式会社たじまや
島根県隠岐郡海士町大字海士4602-3
www.town.ama.shimane.jp

海參

土左日記

我會趁出差時在各地機場晃晃，因為機場商店會展示代表當地的點心，認識各地名產也是一種樂趣。

但是高知機場不知為何，代表性的點心消失得一乾二淨，氣氛冷清。這裡可是高知的玄關，得好好設計才行呀！

我之所以會在三十年之後再度接受老牌點心製造商「青柳」的請託，正是因為如此。

青柳來找我是委託我為招牌商品「土左日記」設計新包裝。這本來是土佐地區賣得最

172

好的點心類土產，現在營業額卻逐漸下滑。青柳覺得不能再坐以待斃，於是委託我來重新設計包裝。商品推出六四年以來，這是第一次更換包裝。

明明人心與時代不斷變化，為什麼青柳至今卻從未提出因應對策呢？

改變、不變、不得不變、不可改變——我對於家鄉代表性點心所懷抱的熱情與這份工作造成的壓力都格外龐大。

工作的規模

高三生開發的「土左日記」——我曾經擔任山田高中的顧問，指導該校的學生利用家鄉的物產開發新產品「山田饅頭」。把山田饅頭做成商品上市的正是青柳。我三十年前曾經跟該公司合作，這次接受委託也是因為有過這層緣份。

儘管營業額大幅下降，現在也還是有一定銷量。不見得換了包裝就一定會大賣，搞不好還可能因為我改了包裝而滯銷。

我自己說這種話有點不太好意思，不過我不覺得自己很擅長設計。但是我有一套發掘本質、打造概念的原創手法，運用腦中的漏斗過濾出思考的精華——這就是我的「好滋味設計」。

我主張「好滋味設計」應該來自小規模與生產者。「這個設計很有滋味吧！」之所以成立是因為規模小。但是這次設計當地代表性點心的包裝，總覺得工作規模跟東京的設計師差不多，老是惴惴不安。尤其我打從心底覺得東京人設計的當地土產，看起來一點滋味也沒有。

向六四年前的設計師致敬

《土左日記》的作者是紀貫之，他在九三五年結束五年的地方官工作，從土佐，也就是現在的高知走海路回到當時的京城京都。日記內容記錄了回到京都的五五天行程。據說這是日本第一部以假名書寫的日記文學。作者假借女性口吻寫下的開頭「據說男人在寫日記這種東西，

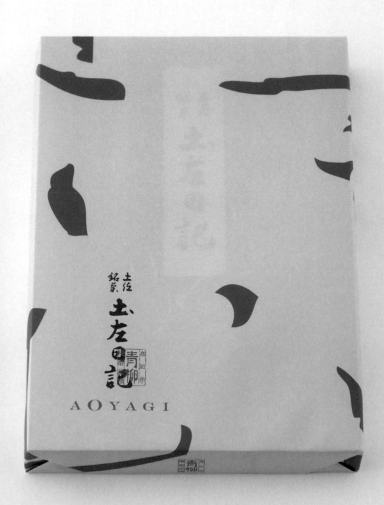

我身為女人也來寫寫看」流傳千古。包裝上土佐的「佐」寫成「左」則是配合日記原文。

這個靈感來自文學名作的點心，六四年前是由高知市的畫家坂本義昭負責設計包裝。我身為設計師認為不要更動原本紙盒的設計比較好。一方面是在原本的包裝中感受到我認知的本質，同時也是向坂本致敬。

另一方面，包裝紙是強烈的黑色搭配「土左日記」字樣與紅色的商店名稱。我心想自己做不來如此強而有力的設計，同時感覺吸引現代消費者的是纖細優質的設計。老東西不見得就是好，所以改變了包裝紙。

創新雖然是件好事，還是得添加些許當時的氣氛。紀貫之的時代遠遠久於龍馬等人生活的幕府時代末期。我在腦中反覆思索如何以時髦的手法呈現悠久的歷史、時代的距離以及平安時代的假名文學，想得還挺多次的。

最後特意選擇沒有意義的灰色作為黑色的延長，攤開包裝紙便會發現「據說男人在寫」等字樣化為圖案。我從許多人寫的這句話當中選出符合自己喜好的字體後放大，並未更動任何一處。包裝紙上還是寫著「土左日記」的字樣。

加一撮鹽

然而光改變包裝紙沒有意義，換包裝紙搞不好反而會滯銷。究竟該如何解決這個問題呢？

解決方式是請青柳把原本用類似牛皮糖的日式點心材料「求肥」包裹的紅豆餡換成加了鹽的紅豆餡。使用的是以高知的海水製造而成的日曬鹽，份量約為百分之零點二。高知的海洋正是紀貫之搭船返鄉時所經過的海路，並且加上「加一撮鹽」的字樣和情感。紅豆餡因為加了一撮鹽而煥然一新，溫和不甜膩。改變口味可說是最重要的設計。

我之前就提過好幾次，設計是一種經營資源，企業應當善加利用。但是青柳根本沒有這種觀念，遇上危機也無法掌握問題根本，在搞不清楚為什麼銷量大減的情況下貿然行動跟坐以待斃根本沒兩樣。只要掌握原因，針對本質設計，幾乎所有問題都能迎刃而解。

改變的不僅是包裝，還有商品本身的味道。不能單純依賴設計師，企業本身也必須奮發向上。這是我個人對於客戶的鞭策，也希望消費者能了解企業所付出的心血。

粉紅色的土左日記

行銷得配合時代的感性，必須善用設計的力量稍微更動行銷手法。我打算利用前衛的嶄新外觀包裝傳統的土左日記，藉此擴展客群的結果是設計出「粉紅色的土左日記」。紀貫之在千年之前化身為女性，寫下日記文學的傑作，可說是非常前衛的人士。

知名品牌路易威登（Louis Vuitton）曾經在歷史悠久的經典花紋上印了村上隆的臉花圖案。消費者當時看了覺得莫名其妙，留下強烈的視覺衝擊，造成深刻的印象。我在設計土左日記的

包裝時也運用了這個原理：為什麼是亮粉色？為什麼是圓點圖案？利用衝擊強調商品更新，跟隨時代的脈動。

挑選顏色時，腦中馬上浮現鮮豔的亮粉色。新包裝使用的顏色必須前衛搶眼又有滋有味，一掃過去的印象。我體驗過亮粉色帶來的衝擊，例如腦中自動播放起松田聖子的歌曲《粉紅色的莫札特》。身體一直記得這首歌引發的奇妙感受（「咦？粉紅色的莫札特是什麼東西？」）和衝擊，我自己也不明白是哪一點造成如此強大的效果。

顧客年齡層設定為十六～三十歲左右，這些人在十～二十年後便是原本的土左日記的客群。因此推出粉紅色的土左日記等於是從現在開始對他們洗腦。比這個客群年長的年齡層是模糊地帶，我並不清楚他們會有什麼樣的反應。據說六十歲以上的消費者也非常喜歡，出乎我意料。

賣不好都是我不好

「粉紅色的土左日記」遵循傳統的書本造型包裝，約莫是菊三十二開大小。一盒裡有六顆，售價日幣五百元（譯註：折合台幣約一百四十元）。這個份量和價格似乎恰好符合時代需求，無論是送人還是自用都賣得很好。這一點提升了土左日記整體的營業額，據說成長了百分之一三○。

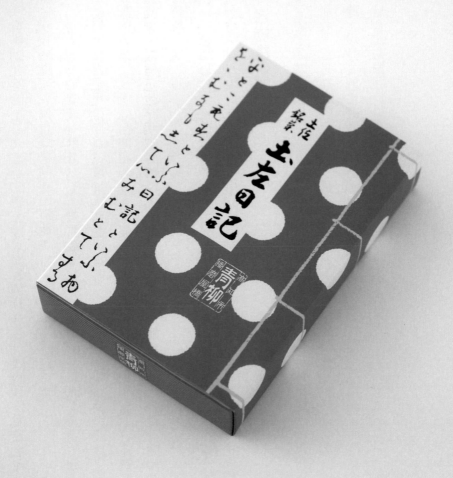

土佐銘菓 土左日記

男もすなる日記といふものを女もしてみむとてするなり

高知市　御菓子司　青柳

好滋味設計

重新設計不能是為改變而改變，必須改變得有意義，因此可以說是掌握商品本質，利用設計這項技巧徹底視覺化解決問題的辦法。

這次設計的對象是傳統點心，老實說工作相當困難。重新設計滯銷的商品，變更設計之後還是賣不好自然找得到藉口辯解。然而原本有一定銷量的商品在變更設計之後反而滯銷，就是設計的問題了。所以出問題時我不會怪罪其他人，原因都出在我身上。這個案件不能套用設計很優秀，都是商品有問題的藉口。所以我的真心話是既然如此，打從一開始就只想設計好滋味的商品。

不能因為「土左日記」是土產類的點心就小看它，其實滋味出乎意料地好。

看了零售系統馬上就能明白商品銷量。「還可以」代表賣不好。所以賣不好還挺丟臉的。

然而我畢竟是靠這一行吃飯，透過這些經驗發現真正的設計是如打造商品概念，而非單純改變外觀。設計是解決問題的軟體。徹底挖掘問題的根源，從中找出真正的問題點加以解決才算得上是真正的設計。這次真正的設計其實是開發了新口味。

株式会社 青柳
高知県高知市大津乙1741
www.tosa-aoyagi.com

土左日記

岩牡蠣

以前狂風暴雨的隔天，田埂上便會出現被大浪打上來的章魚──據說這就是三重縣鳥羽市「畔蛸町」地名的由來。「畔」，意指田埂；「蛸」指的是章魚。這個地名最是吸引我。

漁夫北川聰從事岩牡蠣養殖業，同時經營民宿。他以前養殖的是冬天盛產的真牡蠣。但是一到夏天就沒有收入，加上真牡蠣收購價格年年下滑，光靠養殖業無法維生。

由於陷入窮途末路，他於是在

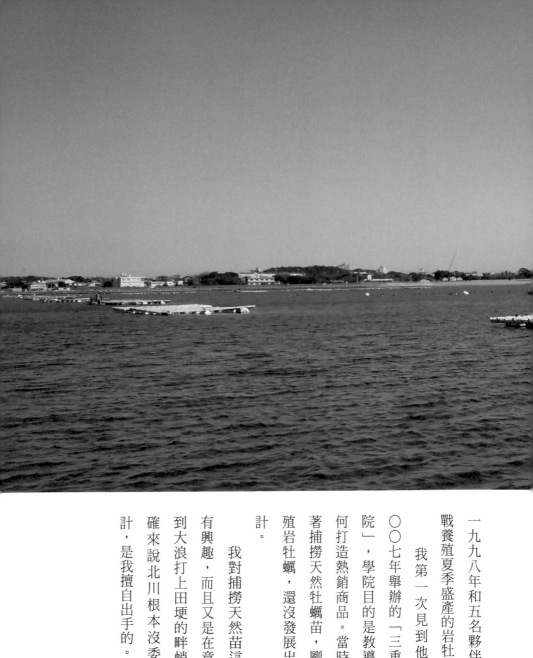

一九九八年和五名夥伴一同挑戰養殖夏季盛產的岩牡蠣。

我第一次見到他是在二〇〇七年舉辦的「三重品牌學院」，學院目的是教導業者如何打造熱銷商品。當時他們靠著捕撈天然牡蠣苗，剛開始養殖岩牡蠣，還沒發展出任何設計。

我對捕撈天然苗這句話很有興趣，而且又是在章魚會遭到大浪打上田埂的畔蛸町。正確來說北川根本沒委託我設計，是我擅自出手的。

畔蛸、捕撈天然苗和北川

「畔蛸」這個地名給人的印象既強烈又奇妙。我腦中馬上浮現章魚走在田埂上的畫面，聽過一次就叫人難以忘懷。我於是興起去當地走一趟的衝動。結果二○○七年從高知坐飛機又搭電車前往畔蛸。由此可知光憑名字就能吸引人動起來。至少我是這種人。

我前往畔蛸是為了拜訪北川。當時三重縣農林水產商工部舉辦「三重品牌學院」，每位生產者帶著自家商品前來參加，學習如何打造暢銷商品。朋友玉沖仁美介紹我擔任學院顧問，我因此認識北川。他看起來就充滿活力又嗓門大，很會炒熱氣氛。我馬上看出來這位開朗的阿伯是漁夫。

沒設備、沒技術還沒錢。但是有健康的體魄和無窮的精力

我前往拜訪時，北川在經營民宿。

畔蛸位於伊勢志摩國立公園的矢灣出口的海濱，當地居民養殖的一直是冬天盛產的真牡蠣。然而這種作法導致夏天沒有收入，收購價格又年年下跌，當地漁民有一陣子光靠養殖業難以維生。由於沒有工作，年輕人只好離開家鄉。人口外移導致當地更是陷入困境。北川和其他漁夫夥伴共五人於是在一九九八年開始研究如何養殖岩牡蠣，想為家鄉建立新產業，迎向光明的未來。

岩牡蠣 184

當時養殖的岩牡蠣幾乎都是使用人工苗。他們一行人前往養殖技術先進的島根隱岐與秋田男鹿半島參觀時大吃一驚，發現當地具備技術和設備，可以進行岩牡蠣交配與人工授精。北川表示：「我們沒設備、沒技術還沒錢。但是有健康的體魄和無窮的精力。既然如此，就來捕撈天然的牡蠣苗吧！」

天然的岩牡蠣在九月開始排卵。北川等人觀察的矢灣內與來自太平洋的潮流正巧「潮汐停止」的瞬間，安裝類似簾子的工具，讓牡蠣苗附著於扇貝的殼上。這就是捕撈天然岩牡蠣苗的方法。牡蠣苗附著成功之後，得花三年才能長到得以出貨的大小。北川等人靠著自學，花費六年時間培養出這套技術。

「民宿北川」前方是大海，也就是岩牡蠣的養殖場。我造訪時才剛起步，沒有任何設計。

精緻細膩的設計無法宣傳北川養殖的牡蠣

另外一天，輪到北川帶領「的矢灣畔蛸岩牡蠣合作社」的夥伴開著廂型車來到我位於高知的事物所。

看到這些充滿熱情又精力充沛的人所做的工作，我沒來由就想幫他們設計。他們明明沒拜託我，我卻擅自設計了畔蛸岩牡蠣的包裝，想必是因為我受到北川的魄力所吸引。

「在畔蛸養殖岩牡蠣」——令人難以忘懷的溝通就此開始。

北川等人用繩子和保麗龍箱包裝岩牡蠣，繩子陷進箱子裡，一副就是來自海濱小鎮的風情。光是看到這裡我就已經覺得這個設計很有滋有味了。我於是選擇不用多花錢的方法：在箱子上加上一張包裝紙，紙上用毛筆提上「天然牡蠣苗」的大字；字體則走粗獷不羈的風格，看起來就像是漁夫阿伯自己寫的。精緻細膩的設計恐怕無法呈現岩牡蠣的魅力，只有實際體驗過「岩牡蠣好滋味」的人才能明白這個設計為何能打動人心。

岩牡蠣的產季是夏天，所以個頭很大，滋味非常好。我用和歌山原產的柑桔類「邪」做成的柑橘醋淋在牡蠣上品嘗。

設計費是每年都會收到兩次岩牡蠣

每年伊勢神宮都會舉辦生產者供奉產品的儀式，供品包括日本酒、茶與鮑魚乾等等。在眾多食材中，「畔蛸的岩牡蠣」於二○○八年入選供品，業績因此更是蒸蒸日上。

堆在推車上的岩牡蠣箱子相較於其他供品十分顯眼。「出貨到築地、川崎跟橫濱的市場時可引人注意了，我們家的包裝就像身穿比基尼的少女站在市場一樣（笑）。」

「岩牡蠣就是要吃畔蛸產的」──畔蛸獲選供品一事打開知名度，自此成為全國聞名的岩牡蠣品牌。現在每年出貨約十五萬個岩牡蠣。北川做人誠懇客氣，每年都一定會寄兩次岩牡蠣給我。每當我打電話道謝時，他總是豪邁地表示：「自從老師幫我們畫了包裝，業績就一路蒸

蒸日上！」

入選供品七年之後，競爭對手也逐漸增加。「本來都要倒閉做不下去的珍珠養殖業者，現在也改行養殖岩牡蠣，市場出現很多便宜的岩牡蠣。」正因為如此，更要珍惜海洋資源，培養優質岩牡蠣。的矢灣匯集了三條來自志摩半島山區的河川，海水富含礦物質，卻因為地球暖化而逐漸出現海藻減少消失的現象。

據說當地現在正在推動一石三鳥的計畫──培育海藻，利用海藻淨化海水，再用淨化過的海水養殖「岩牡蠣」，岩牡蠣的排泄物又成為海參的食物。

另外，北川的兒子二一也決定要子承父業了。這代表岩牡蠣是有遠景的工作，看得見產業未來的發展。「棒子要交給兒子那一輩了，我們這些老人就像肥料，提供完養分該消失了。」

我果然還是喜歡一級產業。

●●●●●●●●●●●
好滋味設計

供奉用的岩牡蠣送往伊勢神宮之際，裝岩牡蠣的箱子在電視上非常上相。包裝發揮作用，吸引客戶打電話來談生意。畔蛸養殖的岩牡蠣──我因為地名很有意思，於是利用地名設計整體印象，結果成為普及擴散的要素。既然名字具備吸引目光的力量，我便把相同原理運用在設計上。在窮途末路的情況下發掘當地的力量也是我的設計理論之一。

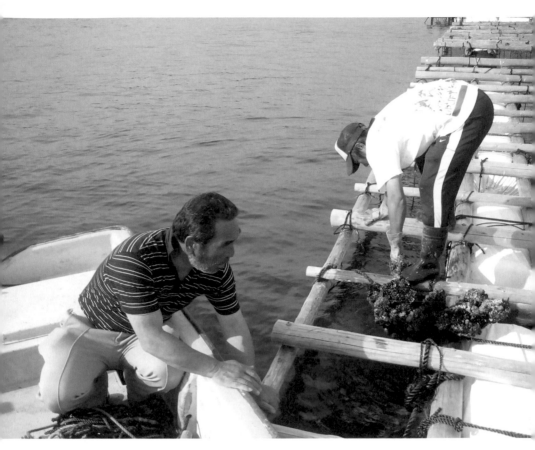

的矢湾あだこ岩がき協同組合
三重県鳥羽市畔蛸町164−1
www.za.ztv.ne.jp/iwagaki-ofadako

　　　　　　岩牡蠣

魚乾

我第一次見到他時馬上就明白：這個人一定是個怪阿伯。

我曾經因為工作造訪三重縣三年，在當地商品的個別諮詢會上遇到山本藤正。

當他告訴我「我的商品是把魚乾串在竹籤上」時，我馬上直覺反應「這個商品會大賣」。正確來說，我不是看到商品，而是看到山本時冒出這個想法。

山本是魚乾店「山藤」的社長，公司位於南伊勢。山本家原本代代製造鰹魚乾，約莫五十年前，也就是山本父親那一代才改

做一般魚乾。魚乾固定出貨給伊勢志摩的旅館作為早餐的配菜。但是出貨的數量固定，價格也很低廉。山藤的魚乾除了飯店之外沒有其他銷路，他十分苦惱。

正當他苦思解決之道時，有一天當漁夫的朋友本來很高興捕捉到大量的梭子魚，沒想到當時全國各地都大豐收，導致價格大幅滑落。他於是心想是否有方法可以協助當地的漁夫，以穩定的價格收購小魚，而不需要透過賤價拍賣。「魚乾串」便是他的結論。

連結滯銷的漁獲、魚乾與社會的溝通設計就此起步。

自己來找開關的人

我跟農林水產省食料產業局的神井宏之認識了二五年。他在二○○九年左右調派到三重縣時，請我擔任針對小型企業舉辦的「三重品牌學院」的顧問。我因此定期前往三重縣三年。

我是在三重品牌學院的個別諮詢會上遇到位於南伊勢的魚乾店「山藤」老闆山本藤正。我記得是在認識養殖岩牡蠣的北川之後，約莫是二○一二年。

當對方拿著串在竹籤上的切片魚乾，對我說「我是在做這種東西」時，我當下直覺認為「這個很棒！很有趣！會成功！」商品本身當然很有趣，但是老闆有點異於常人，更有意思。難得他們做出好商品，卻因為沒有打開溝通的開關而無法與社會有所連結。我覺得世上充斥了不知道開關在哪裡的商品。設計是一種溝通，設計得好就能傳播出去。這是我秉持的理論。

山本等人則是自己來找開關的人。

無處銷的漁獲，沒人買的魚乾

為了設計，我當然造訪了一趟山藤。沿著南伊勢曲折的谷灣式海岸前進，千里迢迢，好不容易才抵達田曾浦漁港。這裡過去遠洋漁業興盛，是日本最大的鰹魚村，繁榮熱鬧，至今仍舊是三重縣漁獲量最多的漁港。然而在人口外移與老化嚴重的影響之下，人口比起過去全盛期少了四成。

山本的祖先代代製造鰹魚乾，最初是從父親藤夫那一代、一九六一年選擇不再當釣鰹魚，改行製造一般魚乾。魚乾工廠就在港口與魚市場附近，從早上六點漁獲進港便開始製造魚乾。

我造訪工廠時看到藤正的父母與其他數名員工手腳俐落地從漁港運來的竹筴魚以三片切法去骨，切下魚柳拿去曬。用剛捕撈上岸的漁獲做成的魚乾，滋味實在是好。

魚乾主要賣給伊勢志摩的飯店作為早餐的配菜。然而對方收購的數量固定，價格低廉。魚乾無處可去，無人購買，不知該如何開拓新的銷售通路。

就在山本一家苦思該如何找到新買家時，當漁夫的朋友原本因為捕獲大量當地難得抓到的梭子魚而興奮不已，沒想到當天全日本都豐收，價格因而大跌。難道沒辦法以穩定的價格收購無人購買和當地捕撈到的漁獲，協助家鄉的漁民與相關產業嗎？魚乾也提供給當地學校做為營養午餐的食材。然而現在的年輕人越來越不吃魚，有沒有辦法處理魚刺呢？

山本因此想到把中間的大骨去掉，做成只有魚柳的魚乾。魚乾炸過之後更好吃？他接著又把魚乾串在竹籤上試試——這就是「魚乾串」的開發緣起。

魚乾店與漁夫的危機用竹籤串起來，反而變成轉機，創造出前所未有的嶄新商品。

天然、手工、日曬

由於魚乾串剛開始連包裝也沒有，所以我把包裝的作法與宣傳方式等一連串的設計做成溝

魚乾　　194

通工具，交給山本。魚乾串本來就是熟食，又可以在常溫的狀態下長期保存，所以做成打開就能單手吃的包裝。加上充滿特色的老闆，山藤一定會成功的。

和宣傳「日本銀帶鯡魚柳」時一樣，我也做了一面布海報好讓他在參展時吸引眾人目光。布海報上印了「天然、手工、日曬」的文案，搭配商品與老闆的照片。

這面布海報成為山本與消費者溝通的開關，吸引眾人前來。他和消費者的溝通正是從「海報上的人就是你吧！」開始。果然沒有自我認同和自我象徵，消費者對商品不會留下任何印象。

「可以直接生吃的魚特意加工做成魚乾，比生魚片還有價值喔！」「我們本來就是做魚乾的，所以不會加些有的沒的，其他人做的魚乾可是放了一堆添加物。」真的耶！

「魚乾以前是儲糧，現在則是濃縮了鮮味的美味食材」說得好！

成功人士通常都有點怪怪的

四年之後，我在高知的事務所見到久違的山本。他騎著摩托車從南伊勢來拜訪我。這不是他第一次騎摩托車來了。

他一邊表示「我雖然改了不少設計，不過還是盡量維持原本的感覺」，同時向我展示新商品，一一報告大型百貨公司只採買他做的魚乾；和國外廠商談生意；不用跑業務也有公司主動

來聯絡，並且獲得地方政府協助，把廢校的小學改成製造魚乾的工廠。

我品嘗久違的「魚乾串」，魚肉吃起來鬆軟不死鹹。據說他之後又繼續鑽研製造方式，使用伊豆大島的天然鹽調配鹽水，把魚肉浸泡於鹽水中，放進冰箱冰一晚。味道不僅不會死鹹，反而甘甜，連魚肉中心都吃得到鮮味。這個滋味能擄獲全世界的消費者。

「現在營業額成長到接近日幣一億元，我之後的目標是增加十倍到十億元（譯註：折合台幣約二億七千萬元）。接下來我會把握時間，全力投入工作。」

我個人根據經驗歸納出來的成功人士條件有兩點：行動迅速俐落和有點怪怪的。山本完全符合這兩項條件。十億元的營業額並非遙不可及的夢想。

！好滋味設計

山藤透過前所未有的嶄新魚乾與社會連結。我口中的社會接近市場。所謂的社會中存在許多人，這些人可能消費，可能認識商品，看了文案可能會採取行動。跟社會毫無關聯的商品無法引起消費者注意，因此需要透過設計促使商品與社會溝通。對於與眾不同的山本而言，布海報上印了他的臉便成為商品與社會溝通的巨大開關，本人就站在布海報下方。把他的臉跟商品設計成一整套品牌，於是賺到了一億元。

有限会社 山藤
三重県度会郡南伊勢町田曽浦3907−1
www.yamatou.net

魚乾

石花凍

　位於高知市的「橫山麵業」
在二〇一六年孟秋打了一通電話
給我，橫山要社長表示上次連絡
我是為了設計「食堂拉麵」的包
裝，距離當時已經過了十五年。

　這次對方又來找我也是為了
設計包裝，商品是石花凍。他們
想把這個石花凍打造成伴手禮，
賣到其他縣市。石花凍是自家製
造，百分之百使用室戶產的天然
石花菜；早在一九九三年便以高
知本地的超市「SUNNY MART」
的自有品牌商品之姿上市，當時
的名稱是「室戶的石花凍」。

同樣是吃石花凍，關東人習慣以二杯醋或三杯醋調味，關西人習慣淋黑糖蜜，高知人則是自古以來都搭配「鰹魚高湯」。高知的夏天炎熱，石花凍配鰹魚高湯是夏季不可或缺的消暑聖品。

到了夏天，每家量販店架上都是成排的石花凍。天氣越熱，銷路越好，越多石花凍下肚。高知縣其實也是全日本石花凍吃得最多的縣市。

橫山麵業在一九八三年首度推出嶄新商品「調味石花凍」，把石花凍與鰹魚高湯一起裝進杯子裡。

調味石花凍自此成為土佐人習以為常的食物——「滑溜順口的人生　鰹魚高湯」。

自古以來的熟悉滋味

在高知這種鄉下地方的小型製麵公司，要是堅持只做麵，可沒辦法像烏龍麵或是蕎麥麵般長長久久。橫山麵業創業於一九八四年，一九六一年左右跨界製造石花凍。當時還沒有夏天吃涼麵的習慣。天氣一熱，蕎麥麵和烏龍麵等半乾麵條的銷路總會下滑。因此上一代的社長便把腦筋動到石花凍上。

高知濱臨太平洋，海岸線長，海邊自古以來採收得到石花凍的原料——石花菜。尤其是足摺岬與室戶岬等地因為溫暖的黑潮拍打海岸，波濤洶湧處的石花菜品質特別好。

橫山社長表示四國境內以室戶岬的產量最多，至今競標石花菜還是從室戶產的開始。室戶已經成為知名的石花菜產地之一。

採撈石花菜是住在海邊的婆婆媽媽的季節性工作，一般是始於孟春的二～三月左右。採撈方式很隨興，例如撿拾隨著大浪漂到石頭上的石花菜或是用網子撈。採撈上岸的石花菜要放上一年熟成才能用來製造石花凍，新鮮的石花菜做不出充滿嚼勁的口感。

我在一九九三年為「室戶的石花凍」設計時把採撈石花菜的光景拍成電視廣告，現在橫山麵業的網站還看得到這支廣告。有興趣的讀者不妨瞧瞧。

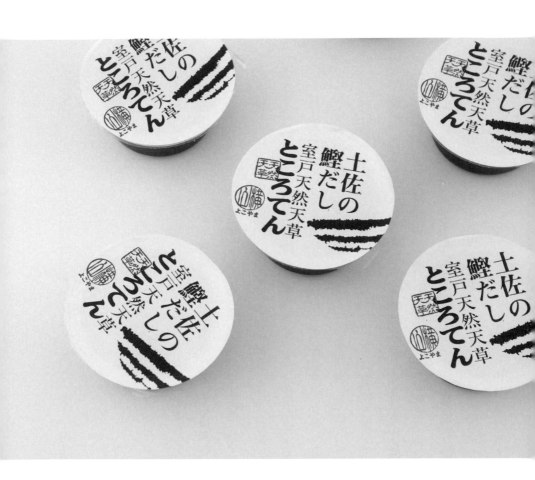

石花凍

順帶一提，廣告中的宣傳文案「流傳久遠的好滋味」也是我的點子。石花凍裡包含了婆婆媽媽的回憶。

「滑溜順口的人生　鰹魚高湯」

高知盛產鰹魚，習慣吃石花凍配鰹魚高湯。添加蔥末與薑泥則是土佐人喜歡的吃法。

全日本似乎只有高知人吃石花凍是配鰹魚高湯。在採撈得到石花菜的沿海地區，昭和時代初期的高知人在大熱天把墊子鋪在樹蔭下或是港口岸壁乘涼，拿石花凍當點心吃。吃法是搭配炙烤的魚或在岩岸捕撈到的魚熬煮而成的高湯，加入蔥薑。昭和時代初期仍舊保留大量明治與大正時代的風俗習慣，或許這種飲食習慣是源自江戶時代也不一定。

橫山麵業則是在一九八三年首次把石花凍和鰹魚高湯一起放進塑膠杯裡，作成「調味石花凍」販賣。由於該公司不僅製造麵類，也販賣高湯，自認高湯的滋味不會輸給其他競爭對手。以前石花凍和高湯都是分開包裝。我認為橫山麵業推出這項商品，促使石花凍更加深入一般民眾的生活。順帶一提，高知的量販店把石花凍當作配菜，而不是甜點。

我在二五年前重新設計「室戶的石花凍」時，設計概念是為當地的餐桌帶來「價廉物美的食品」。現在這個重新設計「室戶的石花凍」要換上正式服裝，走出土佐家庭，前往城裡當個優秀的伴手禮。因此加重眾人引以為傲的鰹魚高湯味道，改造得更加美味。宣傳文案是「滑溜順口的人生　鰹魚高湯」。

室戶產的天然石花菜與石花凍

我在思考如何設計時，最重視的是當地的特色。橫山麵業的石花凍原料是純室戶產天然石花菜，使用當地取得的食材製造商品。所以無論是包裝盒還是杯子的標籤都強調「室戶」。

這就像是一般人在自我介紹一樣，用地名表明身分與品質，象徵美味可口與安全可靠。地名在設計食物包裝時經常發揮莫大的作用。消費者在看到商品的瞬間，頓時感到足以信賴，腦海中隱隱浮現大海與岩岸的景色，還能進一步想像採撈的模樣。高知石花凍的特徵——配鰹魚高湯以及不同於其他地區所帶來的驚奇也一併展現於包裝上。

換句話說，地名打開了溝通的開關，消費者看到包裝馬上認知商品特色。明白的人當中大概有半數會買下這個商品。如果溝通管道過於狹窄，摸不清楚是什麼樣的商品，消費者也難以出手。所謂打開開關就是打造寬敞的溝通管道。我認為這正是設計的本質，世上卻充斥沒有開關的商品。

石花菜同時也是健康的新食材

高知人對於石花凍習以為常。然而把焦點鎖定在原料上，就會發現天然的石花菜沒有添加任何化學物質，熱量低又富含纖維質，是減肥聖品。雖然是大家耳熟能詳的食品，卻又具備

為了讓石花凍邁向城市，成為受歡迎的伴手禮，這次設計包裝時拿掉公司名稱中的「麵業」。因為我希望透過商品打造企業氣質與自我認同。

新包裝從二〇一七年夏季啟用，竟然在十二月時獲頒「高知家美食大獎二〇一八」的冠軍。評審裡好像也有首都圈的採購人員，想必是高知獨特的飲食文化所具備的滋味和趣味發揮了效果。橫山社長似乎也沒想到會奪冠，高興地寄來一堆產品。看到對方如此開心，我也很高興。

好滋味設計

我是否接受委託，會視業主對於製造過程的理念而定，因此工作規模總是偏小。大企業的價值觀是大量生產，一定會摻雜許多物質。所以設計商品時多半從設計味道開始著手。石花凍的原料是天然石花菜，沒有添加任何化學藥劑；鰹魚高湯裡沒有添加防腐劑，卻加了胺基酸。鰹魚高湯本身就富含天然胺基酸，為什麼還要特意添加化學合成的胺基酸呢？我已經叫他們不要再添加，應該過一陣子就會拿掉了。所謂設計好滋味就是這麼一回事。

横山麺業 株式会社
高知県高知市北本町1-13-21
www.yoko-men.jp

石花凍

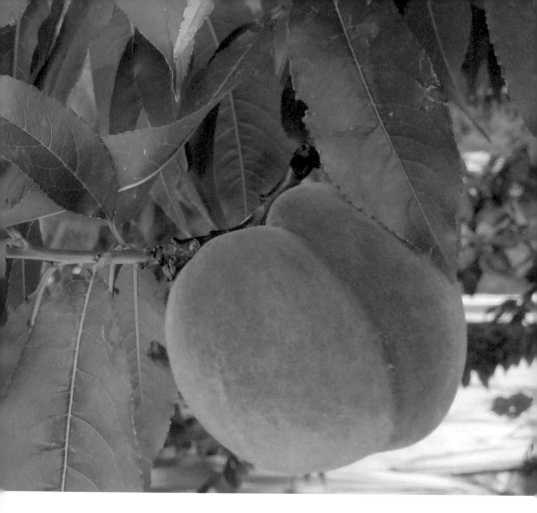

桃子

三一一大地震過後第四年，由桃子農家所組成的「福島土壤俱樂部」來找我諮詢。

輻射外洩的當下，福島土壤俱樂部的代表高橋賢一感覺「二十年來的心血結晶瞬間化為烏有」。

那一年，桃子產量占全國第二名的福島桃子價格下滑到平常的七分之一，謠言所造成的誤會更是嚴重打擊農家。

土壤俱樂部是在地震的隔年，也就是二○一二年二月成立。雖然身處絕望的深淵

之中，他們還是決定竭盡所能
努力，於是買下測量輻射的儀
器，用自己的雙眼與雙手仔細
測量自家土地的輻射劑量，踏
出重建的第一步。

　　換句話說，在眾人認為
「這裡已經遭到汙染了吧？」
之前自行測量，先行確認是
否安全。由此可知福島人的強
韌、認真與正直。

　　我認為設計的功能是打造
光明的社會。悲傷和好味道一
點也不搭。

拚一口氣也要重建給大家看

我收到一封來自福島的電子郵件。寄件人是「福島土壤俱樂部」的代表高橋賢一，他表示想見我一面。福島的問題是全日本的問題，也是看不到解決盡頭的問題。二〇一一年十二月，我和三名成員在東京碰頭。

福島第一核電廠輻射外洩時，高橋心想「福島的農業恐怕完蛋了」。高橋太太曾經當選當地的桃子小姐，他表示「外子在核電廠輻射外洩之後十分沮喪消沉，我甚至覺得他可能因此自殺」。

然而「拚一口氣也要重建給大家看」的強烈意志激勵高橋等人走出絕望深淵，重新振作。

先從自己能做的事開始著手——他於是和附近其他從事一級產業的居民合作，舉辦讀書會，研究輻射與謠言造成經濟損失等等。眾人共同學習時討論到「不先了解自己腳下的土地，根本無法著手解決」。因此福島市的十二名年輕農夫組成「福島土壤俱樂部」，先從掌握自家土地的情況著手，重新建立信賴關係，而非一昧恐懼輻射。

大家一起出錢，買了八台德國製的輻射量測量儀器，一台要價日幣二五萬元（譯註：折合台幣約六萬八千元）。高橋等人面臨日本史上前所未有的窮途末路，卻選擇設計觀念——自行測量輻射劑量，而非默默忍受，不知所措。

桃子　　　　　　　　　　　　　　　　　　208

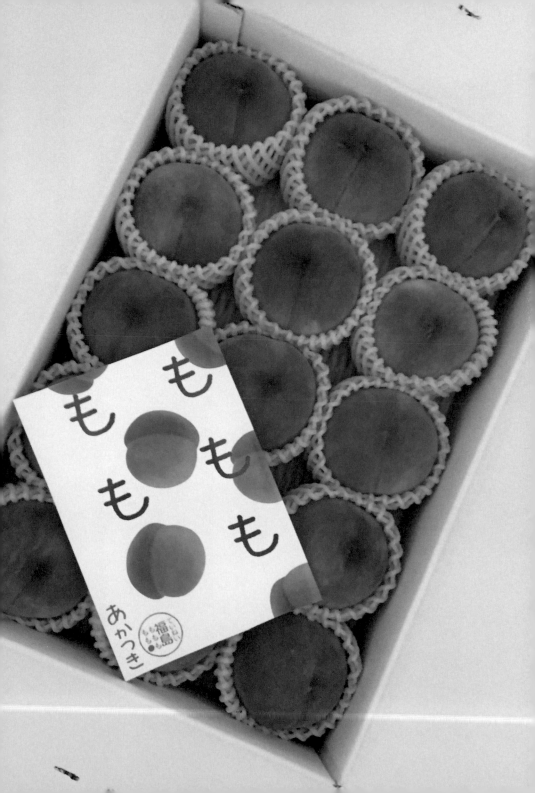

用土地打造與引導出新的價值

聽到福島一詞，我聯想的是受到震災打擊，受到震災打擊代表弱勢；而我也是他們的一份子。

我的設計背景包含「負負得正」的概念。

以前我曾經當面請教數學家：「為什麼負負得正呢？」對方的回答是「答案必須是正的，數學才能成立」。換句話說，負負得正是一種自然法則，答案是負的才是不合常理。所以就算充斥負面條件，也一定有解決的辦法。

我認為設計是解決問題的技巧，也是建立光明社會的方法論。我想運用自己的技巧陪伴這些遭受震災打擊的災民，也很想親眼目睹他們重新振作的過程。

二〇一五年春天，我實際造訪高橋的桃樹園。一看就知道他們孜孜矻矻，辛勤付出。我認為這就是福島人的特質。光是看到桃樹園的模樣，就能深深感受到福島人的個性。我在此再次感受到農家是「用土地打造價值」，而我是「從土地引導出價值」。

冷凍桃子的計畫受挫

「福島土壤俱樂部」接受飲料公司麒麟集團（KIRIN）舉辦的「協助復興麒麟互助專案」的援助，以「桃之力專案」的名義設計商品。專案的期限是五年，他們是在最後一年找上我。

我聽了高橋的說明，腦中馬上浮現加工桃子的影像。把不能上架的次級品切成塊狀冰起來，大家搭乘東北新幹線時品嘗這些冷凍桃子。

我認為與其設計新包裝，打造新商品與創造新吃法更為必要。除了直接賣桃子，還有別的辦法可以振興福島的桃子銷量。利用這些冷凍桃子，帶動消費者產生「既然次級品做成的冷凍桃子都這麼好吃了，新鮮的桃子一定更美味，真想吃吃看」的心理。

然而高橋等人是農夫，並非製造廠商。比起桃子的加工品，更想販賣完整的桃子。

我拜託福島的食品公司和高知冰淇淋協助試作。受限於補助款金額，只能試作二～三次。

結果試作在大家並未完全接受理解下便結束，我的提案最後也沒能作成商品，空留設計。

協助受到震災打擊的災民是很重要，然而，我沒見過幾個使用補助款而成功的案例。這種案例因為用的是「別人的錢」，缺乏熱情熱忱。

因此設計並未協助這個案例改變情況，在我心中留下奇妙的遺憾。

什麼樣的紙箱能讓農產品看起來更加美味可口？

「福島土壤俱樂部」在包水果的紙箱上宣傳他們會自行測量輻射劑量。

當我重新設計時，確認所有桃子都會在農會的設施進行檢測後，刻意縮小這些字樣。

當收到裝滿桃子的紙箱時，第一眼應該要覺得「看起來真好吃！」重點是消除輻射外洩所造成的打擊，讓消費者覺得收到來自福島的桃子真是一件值得高興的事。

然而什麼樣的紙箱才能襯托出這種農產品呢？我不斷思考這個問題。

我認為農家不應該使用過於時髦的設計，土氣的紙箱反而更使人期待裡面農產品的滋味。

包裝設計過於優秀搶眼會導致美味可口的印象停留於箱子本身，而非箱子裡的農產品。就算遭人批評「這麼土氣是誰設計的？」仍舊能傳達農家的真實情況，引人食指大動。

幽默的份量

我從以前就知道福島的桃子很好吃，也曾和三得利的前設計部長加藤芳夫聊過這件事。然而一般人並不知道福島其實是水果王國。明明福島的桃子產量是全國第二多。

為什麼大家都不知道福島有這麼多好吃的水果呢？我想是因為幾乎沒跟社會溝通。

例如現在印在紙箱上的「福島土壤俱樂部」商標是用毛筆寫的粗大字體，反而顯得事態似

桃子　　　　　　　212

乎十分嚴重。

思及此處，我想一板一眼的福島人缺乏的是快樂與幽默。我認為所有人類的溝通基礎都應該包含搞笑與幽默。

然而本來缺乏幽默的地方，突然加入大量幽默會讓人覺得很奇怪、很假。因此我刻意把用來增添笑點的商標「用心　福島　桃桃桃桃桃」的尺寸縮小。這項設計的重點在於輕快傳達訊息。幽默的份量也得依照地區斟酌。

桃子

好滋味設計

　　我不喜歡演講，演講二字一點意思也沒有。在福島舉辦的演講為我加上「設計的力量梅原真」這個標題，我還在心裡默默碎念。我在演講時稍微提到烏拉圭總統何塞・穆希卡（José Mujica），他因為是「全世界最貧窮的總統」而聞名全球。演講之後的餐會上，一名寫手來採訪我。他說他曾經沒有預約就跑去採訪穆希卡。數個月之後，我看到他把採訪我的報導上傳到網頁，穆希卡就排在我旁邊，算是這個工作帶給我的一點獎勵。

ふくしま土壌クラブ
福島市笹谷字上横堀74
www.momonochikara.net/dojyou

桃子

故鄉的廚房

當我還前途茫茫，不知該何去何從時，高知各地的婆婆媽媽告訴我山有山珍，海有海味。

高知縣在一九八七年時共有五三個市町村（譯註：市町村類似台灣的鄉鎮市）。我和農漁村婦女所組成的生活改善協會以及縣政府的生活改良普及人員一同造訪所有市町村，吃了兩百五十道家鄉菜，製作出《土佐之味故鄉的廚房》一書。

第二次世界大戰之後，政府在日本全國各地設立農業改良普及所，目的在於改善農村生活

當農業改良普及所完成任務，討論應當廢除之際，各地的普及所紛紛出版許多類似《土佐之味 故鄉的廚房》的食譜。

然而高知縣因為找上我編輯製作，《土佐之味 故鄉的廚房》不僅是一本食譜，更是從飲食的角度書寫的鄉土學。從初版以來便一路熱銷，不斷增印，最後成為暢銷書籍，賣出一萬三千本。

出版三十年以來，不但第一版二刷還出了第二版。因為故鄉的廚房所面臨的危機已經迫在眉梢。

農漁村的婆婆媽媽 vs 設計

我的第一個「好滋味設計」是這本《土佐之味　故鄉的廚房》。

當時我已經辭去位於高知的RKC製造公司，接案工作了三年。高知本地的超市「SUNNY MART」在店裡設置了「我家拿手好菜」專區，販賣縣內各地生活改善團隊成員製造的加工食品。

當時國家推動的政策是加工一級產業的收成，打造成品牌銷售。「我家拿手好菜」專區的負責人松本近久於是跑遍高知的鄉鎮村里，尋找合適的商品。當時我的工作是替松本找來的加工品設計包裝或是標籤。

然而就算我為這些婆婆媽媽做的果醬設計標籤，也無法發揮作用。婆婆媽媽向我道謝之後，事情就結束了。我的設計根本引不起婆婆媽媽的興趣。果然雙方要有共識，設計才能吸引消費者。

我在這個階段設計了許多一級產業的商品包裝，商品卻仍舊滯銷。為一級產業設計非常困難，我不知道該如何是好。

因此我從當時開始發現單純設計商品包裝沒有用，要思考「究竟要帶領整體朝何處發展」才有意思。這個發展指的是社會的未來、農村的未來、一級產業的未來以及製造產品的這群婆婆媽媽的未來。

我用毛筆畫下的土佐食材

出處：《土佐之味　故鄉的廚房》

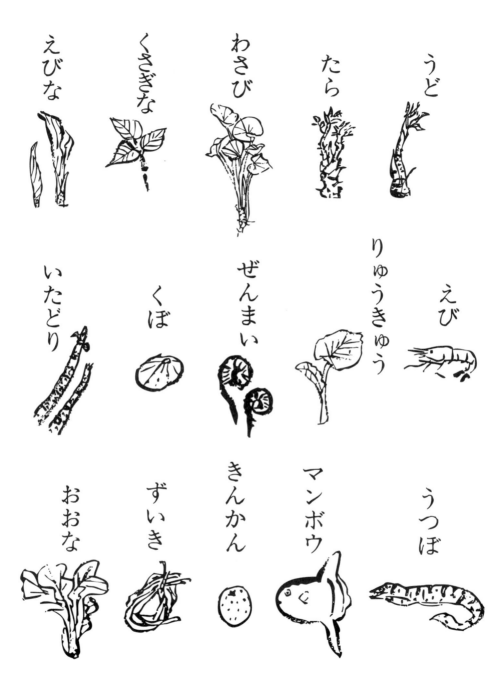

えびな　くさぎな　わさび　たら　うど

りゅうきゅう　えび

いたどり　くぼ　ぜんまい　うつぼ

おおな　ずいき　きんかん　マンボウ

第一列，由左往右：大葉玉簪、臭梧桐葉、山葵、遼東楤木嫩芽、土當歸。
第二列，由左往右：虎杖、松葉笠螺、紫萁、大野芋、蝦子。
第三列，由左往右：芥菜、芋莖、金桔、翻車魚、海鰻。

在美國管制之下誕生的組織

一級產業是鄉土的故事，也是土地的故事。我覺得一定要了解一級產業才行。既然如此，我所居住的這塊土地「高知」的居民究竟每天吃什麼過活，又是怎麼烹飪三餐的呢？我心想要是有本書介紹這些事情就好了。結果冒出這個想法的三個月之後，兩個歐巴桑拎著兩個包巾來到我的事務所。這兩個歐巴桑是生活改善專門技術員，名字是西綺子和橫田嘉代。

包巾裡是五三個市町村的家鄉菜食譜。這些食譜是生活改良專門技術員耗時三年，請教當地婦女所取得的大量資料。對方希望能把這些資料編輯成冊。

當時各個縣還有教導農業技術的「農業改良普及所」，算是一級產業的延伸。駐日盟軍總司令發現日本農村的生活貧困脆弱，必須提升農民的生活水準方能改善日本國力。因此從美國引進這套系統，由農林水產省指導管理。

普及所當中有一個部門叫做「生活改良課」，負責文化相關業務，例如指導農民如何吃得營養以及飲食文化等等，於是設立了生活改善協會。成員是農漁村婦女，共七千三百人。

然而就在鄉村生活逐漸富裕，村民心靈日漸充實之際，社會興起廢除組織的風潮。因此各個生活改善協會開始彙整至今的成果，紛紛編起食譜書來。

五個月吃了二百五十道家鄉菜

當時高知縣生活改善協會本來打算委託高知新聞社旗下的出版部編輯食譜。聽說是西綺子說動其他人：「委託報社的出版部，只會做出跟其他地方一樣的食譜書。我們去找梅原吧！」

我和他是透過「我家拿手好菜」的工作而結下緣分。

我打開包巾，拿出堆積如山的資料，用季節分類，展開編輯製作的工作。

接下來的五個月，我追隨食譜的內容，從高知縣東部的東洋町走到西部的大月町，遍訪五三個市町村。無論目的地是山上還是海邊，總有生活改善團隊的婆婆媽媽等著我，替我做上幾道當地的家鄉菜。我於是在五個月內吃了二百五十道家鄉菜。

兩百五十道家鄉菜全是我自己拍照、採訪，並且全部下肚。畫插圖、寫文章、編輯和設計也都自己來。拍照是請攝影師朋友高橋宣之教我拍照方法與訣竅。當我拍攝菜餚照片時，婆婆媽媽總會對我搭話：「攝影小哥，要不要喝杯茶？」我把這句話拿來當作迷你專欄的標題。

我仔細觀察這些好滋味的烹調方式、盛盤方法以及實際翻動鍋子炒菜或是滷烤等細部作業，漸漸覺得花錢買現成的食品來吃是件奇怪的事。

以煮翻車魚為例，先跟來到家門口的小販購賣翻車魚，請對方當場切魚放進鍋子或篩子裡。這時候的關鍵是小販配合魚肉的份量，當場切下魚肝奉上。因為翻車魚要跟魚肝一起煮才好吃。我在採訪的過程中，親眼目睹許多類似的好滋味光景。

婆婆媽媽創造的暢銷書

這本書就在我貼近觀察又放遠目光之下完成了。

我天生就熱愛高知，編輯製作此書更是加深了我對高知的愛。這個案子奠定了好滋味設計的基礎，而這些基礎是我的財產。

《土佐之味 故鄉的廚房》在一九八七年三月出版，第一版印了五千本。由於大受歡迎，第二年四月第二刷五千本，一九九四年又加印了三千本。這本由婆婆媽媽傾力相授的食譜最後成為熱銷一萬三千本的暢銷書。

儘管此書在書店架上消失已久，「株式會社蕨野」的代表畠中智子在二〇一五年時帶領前生活改善團隊與傳統食品研究會的女性成立了「熱烈期盼『故鄉的廚房』重新出版之會」，我於是收到要重新出版的通知。

重新翻開《土佐之味 故鄉的廚房》，昭和時代的高知生活與飲食文化歷歷在目。大家渴望此書重新出版不是基於單純的鄉愁，而是出於家鄉菜逐漸從廚房消失的時代需求。

這本書不單單是食譜，而是真實傳承當地文化的鄉土學書籍。我認為具備深度正是此書的

飲食幾乎是當地文化的濃縮。與其說我是吃了二百五十道家鄉菜，不如說是聽了二百五十則當地的故事。這個工作促使我了解自己居住的地方。

我在三七歲時寫下的後記

寫於採訪後。

我走遍這裡的千山萬水，在每一處遇到當地美食與人情味。山有山珍，海有海味，每個地方都有獨特的食材與家鄉菜。這些婆婆媽媽在接受採訪時從來不曾對我說：「一點小東西，味道不怎麼樣。」他們對自古以來傳承至今的家鄉菜充滿自信，也對自己在這片土地上的生活充滿自信。我於是吃了二百五十道滋味好的家鄉菜。

以前人的習慣是鄰居家有喜事要慶祝時，大家會一起去廚房幫忙做菜。女孩在廚房向婆婆媽媽學習烹飪的訣竅，等到自己當上媽媽之後又把當年學會的滋味傳承給女兒。然而就算是農漁村，這種機會也越來越少了。作法和味道都逐漸失傳。相信不少讀者翻開此書，應該會感到很懷念：「對對對，我以前吃過這道菜」。我希望大家例如拿到虎杖這種食材時，翻開介紹虎杖的那一頁，然後試著煮其中一個村子用虎杖做的菜。如此一來，不但吃得到當季的美食，懷念的心情又為菜餚增添滋味。

本書仰賴平常就十分重視鄉土食材的生活改善團隊、熱情的生活改良普及員以及當地居民

意義所在，也是三十年之後得以重新出版的理由。聽說第二版也已經賣了五千本。

只要認真做，三十年後還是會有人欣賞。這點也很有意思。

🖐 好滋味設計

《土佐之味　故鄉的廚房》是三十年前由高知縣農業改良普及協會出版。雖然是政府出版的文物，卻一點也沒有官僚的氣息，反而很有意思。正因為書中的主角是農漁村的婆婆媽媽，方能受到婆婆媽媽歡迎，進而暢銷，成為屬於所有縣民的書。當時我是用彩色底片拍攝每一道菜，卻因為預算的關係而多半採用黑白印刷。趁著本次重新出版，全部改成彩色照片。因為我當時認真編輯製作，此書才能成為長銷設計，得以在三十年後感受重新遇上自己作品的樂趣。

協助，方得出版。採訪結束之後，我殷切期盼大家不要只是把本書供在書架一角，而是反覆翻閱，實際烹飪，把本書用到破破爛爛。

株式会社わらびの
高知県香美市香北町蕨野124
www.waravino.com

土佐の味

ふるさとの台所

野草與檜木

我住在高知縣，森林占據全縣總面積的百分之八四。平地只占了總面積的百分之十六，產業卻似乎都位於平地。導致森林覆蓋率雖然是全日本最高，相關產品的出貨量卻是全國最低。縣政府究竟什麼時候才打算發展林業呢？我看不到一絲一毫關於森林政策的點子。既然如此，乾脆由我來為森林打造新的價值。這也是設計的工作。

二〇一五年，我遇到一個名叫竹內太郎的男人。他辭去

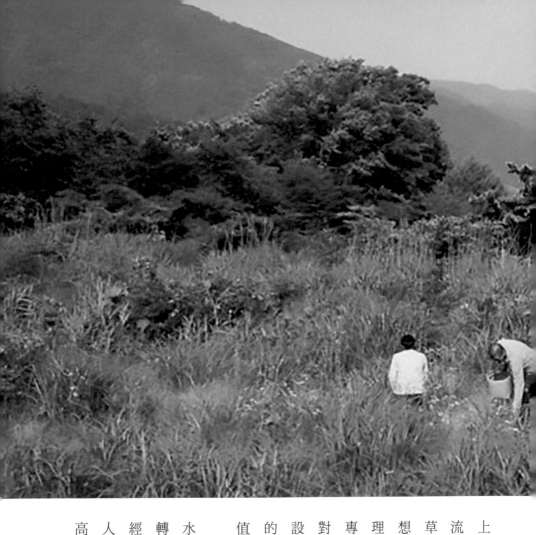

上班族的工作，搬進仁淀川上流的深山採集野草，製造「野草複方茶」）。至於為什麼他會想製造野草複方茶，其中一個理由是受到我所率領的「八四專案」所影響。我覺得自己得對他負起些許責任，於是幫他設計包裝。替大家以為是雜草的植物標上價格，創造新的價值。

下一個點子是「檜木水」。這項商品把檜木從木材轉換成其他價值。有些事物已經存在，而有些事物卻還無人察覺。我們能做的事多如山高。

八四專案

八四專案的設計概念源自高知縣的森林覆蓋率是全日本第一，占全縣總面積的百分之「八十四」。竹內太郎受到這個活動影響，在二〇一四年時辭去上班族的工作，從京都搬到仁淀川上流的深山。不僅改變了住處，人生也因此。雖然他本來就是高知人，不過身邊還不少因為受到我的影響而來到高知的「受害者」。

我從以前就對社會懷抱類似「義憤」的情緒，對掌權者總是心懷怒意。高知縣總面積的百分之八十四和全國總面積的百分之七十八是森林，卻沒有人利用這些森林做出產品。我心想「一定得做點什麼！」於是在二〇〇九年成立了「八四專案」。資金是我和兩名贊成者的定額給付金（譯注：類似台灣的消費券），一共是二萬四千元。我們的構想是「用缺乏遠景的錢打造遠景」。

野草複方茶

竹內來到我的事務所是搬進深山後的一年，手上拎著剛做好的「野草複方茶」。

他在仁淀川町名野川流淌的山中租了房子，和妻子尚實在海拔七百五十公尺的山頂採集野草、曬乾，並且自行調配複方茶。我也實際造訪了那座山，發現他居然在這種偏僻的地方跟太太一起採野草。此外，一年四季各有不同的野草恣意生長，不需要特別栽種，根本不用花錢進貨！我因為過度驚訝而接受了設計包裝的委託。

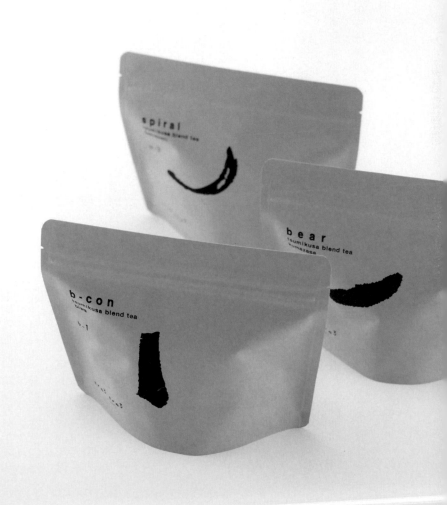

過於拗口的名稱

高知縣山區的居民本來就會利用各種野草與樹木的葉子做成野草茶，有些有益健康，有些則是滋味好。竹內的靈感來自仁淀川町山區的居民會自行調配野草茶，他向當地居民請益野草相關知識；調配野草茶時，使用種植於公司田地的香草以彌補野草缺乏的甜味或是鮮味，栽種的香草也是配合海拔高度，不使用任何肥料與農藥。所以野草複方茶的原料是五十～六十種的日本與西洋植物。野草複方茶為乍看之下沒有任何益處的雜草標上價格，帶來新價值。採集野草因此變成一項工作，為當地的婆婆媽媽帶來工作機會。營造山林新價值的秘訣在於了解「究竟何謂資源？」

竹內在京都時任職於販賣高級食材的公司，從行銷到管理均有涉獵，是足以擔任下一任社長的人物。食材相關知識淵博。當他來到事務所委託我設計野草複方茶的包裝時，就已經想了大概十種左右的商品名稱，例如「排毒慢慢來」、「暖呼呼薑薑」、「血液快循環」等等。我心想不應該對名稱插嘴，於是埋頭設計包裝。

然而商品推出之後，這些名稱果然沒辦法發揮溝通效果。商品本身大受業界人士肯定，京都料亭的主廚表示「這種茶正適合在餐點之間提供客人品嚐」。然而名稱不夠穩重，要沉穩紳士的主廚在叫貨時說出「暖呼呼薑薑」實在有些不好意思。因此我從頭修正設計，也更改了名稱。第二次設計時，竹內也想了一些點子來。結果是把原本彆扭的日文改成英文，等於是加倍彆扭。

這樣下去不行！我看不下去，搶回來自己命名。例如以薑為基底的茶取名「gingin」，香橙基底的茶取名「黃色」。如此一來，光從字面上就知道是什麼口味的茶。命名也是設計的一環。

tretre株式會社登上Hobonichi網路商店

二〇一六年五月，原本廢校的名野川托兒所改建為「tretre株式會社」。品牌名稱是由竹內想好幾個選項，由我從中挑選一個，最後決定是「tretre」。tretre是義大利文「三」的意思；日文念作「toretore」，是採集的命令形。選擇這個名字是因為穿過仁淀川町的國道編號是三十三號，而商品的製作流程之一是採集野草。

我問過竹內希望把事業規模做到多大，他想也不想就說「日幣三億元」。回答時毫不遲疑這點實在太奇怪了。這應該是因為他很想回饋家鄉，希望採集野草能成為當地居民的工作，才會如此渴望擴大公司規模吧！

然而二〇一五年推出野草複方茶之後，年營業額卻只有日幣七百萬元（譯註：折合台幣約一百九十萬元）。正當他們有些吃力時，遇上了轉機。

文案撰寫人系井重里看到我參與演出的紀錄片，於是牽起了野草複方茶與Hobonichi的緣分。二〇一六年十月，野草複方茶第一次在Hobonichi的網路商店上架。雖然原料是滿山遍野的野草，畢竟是當季採集又手工製造，數量有限，只有少數人感受到這項商品的價值。

噴灑檜木水散播森林之味

暨野草複方茶之後，下一個點子是「檜木水」。原料是仁淀森林中因為風雨或自然倒下的樹木、斷裂的枝枒與疏伐材所做成的檜木碎片，水源則是仁淀川上流的山間溪流。研究開發耗費了一年的時間。

製造流程是煮沸溪水，再用沸水煮檜木片，收集冒出來的蒸氣。蒸氣冷卻之後留在蒸餾器上方的是檜木精油，下方則是蒸餾水。蒸餾水中加入佛手柑精油就是檜木水。不添加化學物質，不含酒精，是安全的天然除臭劑。既然我們身處大自然中，就用大自然中的資源來製造商品吧！

我認為「不添加化學物質」是今後人類發展的關鍵字。其實我本來想把這項商品命名為「八四檜木水」，可惜市場上早已出現名叫「八四」的體香劑。然而檜木是日本獨有的樹木，只有在這裡才聞得到檜木香。我希望日本的旅館把芳香劑都換成這款檜木水。因為不用擔心化學物質傷害老人與小孩，長照設施、醫院與托兒所都已經開始使用。我希望處處都有人噴灑高知的森林。

做別人不做的事

大家常常問我如何建立「觀點」，也就是如何擺脫一般的思考模式。我的心態是「做別人不做的事」。

例如一九九七年開發的商品「四萬十檜木澡」。既然四萬十地區的居民抱怨木材賣不出去，那就換我來賣賣看吧！我把檜木疏伐材切割成長寬九公分、高一公分的方塊，浸泡於檜木醇中，裝進袋子裡密封。使用方式是把袋子放進洗澡水裡，閉上眼睛想像自己不是躺在一般塑膠做的浴缸裡，而是檜木浴缸中。要是點子能引來噗哧一笑就沒問題了。剛開始二年的營業額是日幣一億元，現在已經累積到三億五千萬元（譯註：折合台幣約九千六百萬元）。

檜木澡用的是精油的部分。明明做精油時產生的蒸餾水也有濃郁的香氣與足夠的成分，就此廢棄實在太可惜。所以我請tretre株式會社製造檜木精油，一併販賣精油與蒸餾水。無論是野草還是檜木，都是既有的資源。使用這些森林賜給我們的恩惠生活，創造出足以維生的工作。

這次想到「檜木水」也是基於回收廢棄物的觀點與創意。

↓ 好滋味設計

我在本書中屢屢提到「設計與金錢」。這是因為這個話題真的很困難，對於跟我一樣在鄉下接案的設計師而言攸關生死。tretre株式會社的老闆竹內提出了一個很有趣的階段性付費法：第一年不收費，當作援助公司的紅包；第二年每個月付日幣一萬元，第三年每個月付二萬元，第四年之後依序累進。十年下來，總金額約莫三百萬元。我想這也是一個辦法，於是接受了他的提議。因此到處都有我必須長命百歲的理由。

トレトレ株式会社
高知県吾川郡仁淀川町名野川27-1
www.tretre-niyodo.jp/

筒狀紙巾

如果產品是在高知製造，只在高知販賣，高知的每個家庭都用得開心，這就夠了。高知縣人口約七六萬人，「生活捲」正是在這個小小的市場中活得很開心的商品。

販賣這項商品的是FUTAGAMI集團，在高知縣開設數間居家用品大賣場。有一天，這家公司的董事來到事務所對我說：「這個商品很好，能不能幫我們設計一下？」說完放下兩捲紙巾之後就走了。

這種紙巾是用百分之百的

紙張「不織布」所製成，源自
製造土佐和紙的傳統技術。然
而「不織布」這個名字聽起來
很討厭，所以我對這個工作沒
什麼興趣，把這兩捲紙巾擱置
在事務所。過一陣子覺得很礙
事，於是帶回家。

沒想到老婆大人看到這兩
捲筒狀紙巾竟然雀躍不已，

「這個很難買，要是沒有這個
紙巾，我就活不下去了！」

老婆大人的話是聖旨。對
老婆大人唯命是從的我於是著
手用紙張包裝「好滋味設計」
的工作。

生活捲始於米和不織布的以物易物

我出生於高知，現在也住在高知，自認是高知人。當我看到對東京感到自卑的人，有時不免想喝斥對方：「人既在高知，就做高知事」。

FUTAGAMI集團也是具有相同氣概的公司。公司創立於一九四七年，原本的業務是製作木窗木門。一九八二年開設居家用品賣場以來，就決定不要去其他縣市開分店。公司理念是「成為高知縣民不可或缺的企業」。

二○一四年的某一天，FUTAGAMI集團的顧問山崎憲輔前來事務所，拎著兩個裝了筒狀不織布的塑膠袋進門。

對方原來是要委託我：「這個商品很好，能不能靠你的力量幫我們設計一下？」

山崎顧問曾經任職於高知縣政府的地區產業課與高知縣工業試驗場等單位。儘管已經接近朝杖之年，依舊每週上班三天，剩下來的時間據說是在務農。山崎太太則在紙業工會做行政的工作，山崎種植的無農藥稻米會分給「株式會社三彩」的鈴木佐知代社長。

鈴木社長收到米之後的回禮是「筒狀不織布」。山崎看到那捲不織布，頓時靈機一動，向公司提案：「這個不織布可不可能做成商品呢？」

FUTAGAMI集團向來是跟製造商進貨銷售，沒有稱得上是自有品牌的商品。山崎為了年輕的員工著想，希望大家能創造出自有品牌。

工出
場し

生活ロール

軟弱野菜の水切り・保存。精肉・鮮魚をつつんで冷凍。
水にぬれてもとことん丈夫。捨てる前にふき掃除。
トイレには流さないでね。原材料：パルプ・レーヨン

(株)フタガミ	180×300mm
高知市朝倉東町50-10	200枚
088-843-5353	不織布

「生活捲」就在米與不織布的以物易物之下誕生了。

咦？紙巾其實是純天然原料製成？那我當然得設計了

其實我一開始對這個工作沒什麼興趣。「不織布」這種紙的名字聽起來就討厭，心中只湧現化學物質合成的負面印象。所以我把那兩捲不織布暫時擱置在事務所。

但是放在事務所很礙事，又不能一直丟著不管。不得已只好帶回家。

沒想到老婆大人一看到那兩捲不織布卻高興得不得了，完全超乎我想像：「這個很難買，為什麼你會有？」這種不織布包裹肉類或魚類很方便，也能用來吸收蔬菜的水分和過篩做成泥。材質強韌，不會用到一半就破掉。取代抹布擦拭水槽四周與桌角等處，一路用到破破爛爛。濕了之後如果覺得還能用，可以曬乾回收再利用。所以老婆大人才會說：「要是沒有它，我就活不下去了。」

我於是開始學習關於「不織布」的知識。這才發現原來是利用製造土佐和紙的傳統技術所發明的先進紙張；製造過程不使用任何黏著劑，而是利用水的力量加壓結合纖維，並且遵循ISO國際標準。不織布原來是一種很了不起的紙。果然人不能抱持偏見。

我這個人「在外一條龍，在家一條蟲」。外人以為我個性強悍，其實對老婆大人言聽計從。既然如此，我當然應該幫忙設計，於是接受了對方的委託。

設計「隨便的感覺」

我第一次看到這捲紙巾時，是裝在塑膠袋裡，用文書處理器打字印出來的紙張當標籤。這種「隨便的感覺」意外地不錯。

我於是思考分析為什麼隨隨便便的感覺反而好呢？因為這種包裝給人的感覺是一從工廠出貨就能馬上拿來用，隨隨便便的感覺成為溝通的基礎。

換句話說，這裡是我設計的起點，同時啟動腦中的「漏斗」——儘量在「自己」這個容器裡面放入大量資訊，分析資訊，最後過濾出濃縮精華。

隨隨便便的氣氛與從工廠大量出貨的感覺就是這項商品的魅力。正因為如此，商品才顯得便宜，怎麼用都不需要擔心浪費可惜。這就是這項商品的本質。

著手設計時，我又冒出想要設計成無印良品風格的欲望。不行不行，隨隨便便的感覺就是要搭配物美價廉的生活用品。因為一副剛從工廠出貨的感覺，標籤上的說明就用「工廠出貨」四個字。這句話象徵「便宜」。我的理論是名稱占了設計的百分之七五。當時大阪知名蛋糕店的商品「堂島蛋糕捲」大受歡迎，我於是搭順風車取名為「生活捲」。

不織布也是如此，製造商與零售商總是想給材料取名字。我卻覺得名稱應該是由消費者根據自己用於何處而定。

生活捲與魚菜捲

想到這一步，接下來就簡單了。想辦法做出好像用剪刀剪出來的粗糙字型，營造隨隨便便的感覺。然而生活畢竟得井然有序，所以「生活捲」三字選擇「有生活氣氛」的字樣。

設計好文字之後，做成標籤往塑膠袋上一貼就大功告成了。標籤上只有兩種顏色，標示所有商品資訊。重點是封住塑膠袋的膠帶和標籤的文字顏色要一樣，我為此斟酌了許多種紅色。

自從開始設計以來，和我聯絡的窗口改由居家用品賣場本部長中西一晃負責。

中西這個人很會做家事，決定生活捲的尺寸時也活用做家事的經驗。基本大小是「可以包覆超市賣的切成一半的鰹魚」。用這款紙巾包鰹魚，能適當吸收水分，保持魚肉新鮮，紙巾也不會黏在魚肉上，撕起來很方便。在高知，開發商品的標準是鰹魚。

二〇一四年十二月上市之後，附近賣魚類餐點的老闆希望能有大一點的尺寸。因此我們又開發了適合廚師等業界人士使用的「魚菜捲」，大小是生活捲的二倍。

我想起以前有位料理研究家名叫「田村魚菜」，於是跟他借了一下名字。標示魚菜捲的文字與包裝的膠帶選用綠色。因為客群是業界人士，選擇氣氛較為嚴肅的字型。

我很在意標籤的大小。標籤是最不該強調的地方，卻也不能過於低調，一定有適合商品本質的適當尺寸。就算標籤是紙也得花錢。我希望能刪去所有贅字，只印最低限度的所需資訊。這也是因為不想限制消費者如何使用。雖然成品是精心設計的結果，外觀卻沒有設計的痕

讓大家久等的商品是大家等不及的商品

跡。我想用這種設計包裝高知的「好滋味」。

FUTAGAMI集團的第一個「自有品牌商品」就此誕生。我希望大家販賣這項商品時能抱持自豪的心情。思考怎麼賣也是設計師的工作。紙巾雖然是工業產品,「出廠時間」卻是代表新鮮與否的要素。我於是打出飢餓行銷的策略,每賣一個月就停賣兩個月。

所以生活捲和魚菜捲在門市是「大家等不及的商品」,傳單等廣告則是用有點高高在上的口氣標示為「讓大家久等的商品」。這項商品是在高知縣製造、販賣,也只有住在高知縣的家庭才買得到。

賣場的陳列方式則是由高知縣內的二十一家門市彼此競爭。陳列方式會影響銷售數量。大家以前只是販賣從製造商進貨的既有商品,現在則是自行進貨、裝袋與貼標籤。好像變身為製造商,對商品也產生感情。員工因而充滿幹勁,似乎展開了良性循環。

我的設計還帶動員工愉快工作。

二〇一七年夏天,負責這個專案的中西打電話告訴我:「我想報名優良設計獎(GOOD DESIGN)。」我很討厭這些個設計獎,表達反對的立場。然而他說報名目的是希望公司員工能因此對工作感到自豪,所以我無法強烈反對。最後商品獲獎,中西等人甚至做了紀念得獎的

電視廣告。這份喜悅會帶動大家打造下一項原創商品。

我們不只是販賣商品而已。

 好滋味設計

名稱占設計的百分之七五。關鍵是了解商品本質，設計怎麼賣，而不是在包裝上下太多工夫。我把標籤貼在商品上好幾次，才正式決定尺寸。設計也涉及心理學，我只是沒有察覺自己討厭看到大標籤，看到商品的瞬間一定閃過「居然在包裝上花大錢！」的想法。這世上當然也有需要華麗包裝的商品，不可一概而論。我非常在意價格與標籤的大小，價格與設計的平衡。

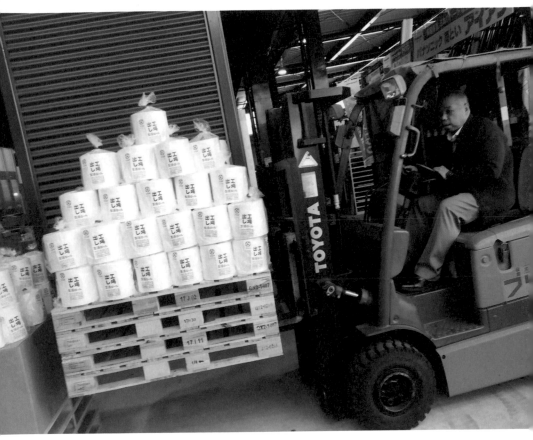

株式会社 フタガミ
高知県南国市篠原108-1
www.futagami.co.jp

筒状紙巾

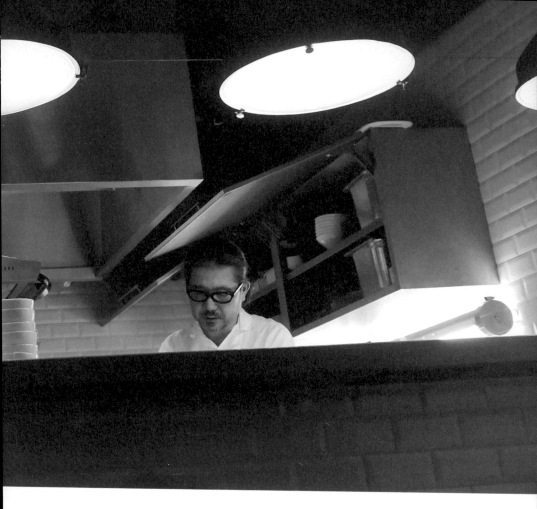

烏龍麵

二〇一七年冬季的某一天，我接到來自巴黎的烏龍麵店老闆野本將文用手機打電話來。他跟平常一樣慢慢吞地說：「我學你想了想，決定要做即食的懶人烏龍麵。」

不是速食烏龍麵也不是方便烏龍麵，而是「懶人烏龍麵」。這句話戳中我的笑點，讓我在電話另一頭笑出聲來：「這個點子不錯啊！」

野本是土佐男兒，在三十二歲之際，也就是一九九〇年時遠渡重洋，前往巴黎開烏龍麵店。他在國外吃了不少預料不到的苦

頭，耗時二年才終於開張。然而這間巴黎首家烏龍麵店一開張，轉眼間便成為名店。儘管已經開張二十六年，依舊門庭若市，大排長龍。

野本的烏龍麵總店在高知縣安芸市，唯一的分店卻在巴黎。這種大膽的作風很有土佐人的風格，非常有意思。分店位於巴黎，卻嘗得到跟總店一樣的美味高湯。高湯用鰹魚乾與竹筴魚乾熬煮而成，是道地的土佐滋味。

這家烏龍麵店的名稱是「國虎屋」。現在他們終於要向全歐洲推出「懶人烏龍麵」。我的「好滋味設計」也要邁向國際舞台了。

懶人烏龍麵

就算是紅燈，大家一起過馬路就不怕了——這是對口相聲「Two Beat」在一九八〇年左右發表的搞笑段子，曾經風靡一時。

大家聽到這句話捧腹大笑的原因在於一語道破集團心理的本質。我是從北野武的相聲學到「以一針見血的方式呈現本質能逗人發笑」。這是我設計的基調，也是拿手好戲。野本模仿我的思考模式，把倒了滾水就能吃的速食麵轉譯成「懶人烏龍麵」。藉由貼切描述本質，打開幽默溝通的開關。

速食這個詞給人「方便的工業製品」的印象，感覺負面；「懶人烏龍麵」則具備「偷懶」這種人性化的一面。我認為商品名稱的力量占了設計的七成以上。這個命名簡直是正中紅心。

二〇一八年一月，我去了一趟位於巴黎的國虎屋。當時懶人烏龍麵的包裝樣本已經做好了。可是關鍵的「懶人」字樣卻寫得小小的。

這樣可不行！要寫就要寫得巨大醒目，呈現日式風格。等到流行起「懶人烏龍麵真好吃！」，法國人發現平常用拼音發音的商品名稱其實是「懶人」之意，不就更引人捧腹大笑了嗎？

野本聽了之後表示：「喔！你說得對！不虧是阿梅，想得出這種點子。」當場決定以我建議的方向修改，目前專案正在進行。

巴黎第一家烏龍麵店

一九九二年，野本在巴黎歌劇院附近的聖安娜街（rue Sainte Anne）開起巴黎第一家烏龍麵店。

他原本是法國菜的廚師。在法國與英國鍛鍊手藝之後回到日本，進入千葉的餐廳工作。回到高知是為了幫助家裡得來速的事業。

得來速不可能提供工序繁複的法國菜。他靈機一動，想到烹調簡單的烏龍麵，於是吃遍各地的讚岐烏龍麵，鑽研二年之後，開發出獨家高湯與各類烏龍麵。他把烏龍麵店命名為「國虎屋」。

一九八一年國虎屋開張，成為鄉下難得一見的人氣餐廳，要排隊才吃得到。然而他覺得「人生不應該侷限於高知」，因此下定決心要在巴黎開店。儘管他獨排眾議，前往法國，到了當地卻因為文化與水質的差異過於巨大，吃了不少苦頭。例如申請簽證、找店面，法國的硬水導致烏龍麵失去嚼勁等等。等到分店終於開張，已經是二年以後的事了。

國虎屋自此成為巴黎第一家烏龍麵店，大受歡迎，還登上了知名旅遊書籍《地球步方》。書中介紹國虎屋總是高朋滿座，大排長龍。歐洲基本上沒有這一類暖人心脾的食物。除了日本料理的風潮之外，我想受到歐洲人接納的另一個理由是他們也逐漸懂得欣賞好消化的烏龍麵與高湯的滋味。

在巴黎創造鬧區的男人

野本心胸寬大，不拘小節，從不口吐負面消極的話語。他雖然常常把「我跟阿梅很像」掛在嘴上，其實遠比我有度量多了。

但是我倆關於設計的思考模式和幽默的基調的確有些類似。他雖然不擅言辭，發言卻具備不可思議的力量，簡簡單單一句話就能提升周遭的能力。

野本的店開在靠近巴黎皇家宮殿（Palais-Royal）的維勒多街（rue Villedo）上。氣氛悠閒輕鬆的「烏龍麵小館國虎屋（Udon bistro Kunitoraya）」位於有些冷清的巷弄街角，隔了五、六間店是「餐廳國虎屋（Kunitoraya Restaurant）」。餐廳國虎屋的招牌「龍馬套餐」採用法國菜上菜的方式輪番端上日本菜，最後以烏龍麵作結。餐廳現在門庭若市，很難預約。土佐的男人果然都喜歡龍馬，連巴黎都有「龍馬會」，龍馬會事務局的工作也由他一手包下。

餐廳遷址時，野本表示：「我喜歡冷清的地方。」自從國虎屋搬來維勒多街，這裡再度恢復昔日盛況。他現在負責規劃餐廳旁邊站著吃烤雞的店家，看來又要引發一波新潮流。

所以我叫野本是「在巴黎創造鬧區的男人」。

偷懶才是關鍵的味噌口味

巴黎的國虎屋用的是在當地現打的烏龍麵，「懶人烏龍麵」則是使用冷凍乾燥的麵條，從

好滋味設計

「懶人」二字一語道破泡麵的本質，法國人光看拼音無法了解背後隱含的幽默。然而因為這樣就縮小懶人字樣，未免太無趣。就是因為這樣更應該寫得顯眼，才有意思。我所設計的溝通是讓歐洲的消費者先以拼音念出日文的商品名稱，感受發音的樂趣；下一步則是了解名稱背後真正的意義，逗得大家哈哈大笑。這種作法應該全世界都能通用。我在思考設計時，總是習慣翻轉思考與概念的框架，就像煎大阪燒時要整面翻過來一樣。

頭到尾都在日本製造。調味是野本原創的「國虎屋烏龍麵」的味道，高湯的原料主要來自故鄉高知，例如鰹魚乾、沙丁魚乾花、花鰹魚乾、香橙皮、酒糟與味噌等等。小麥和醬油也都是日本國產品。從巴黎開始，推銷至歐洲其他國家。

歐盟境內除了法國之外，禁止進口動物性蛋白質。鰹魚乾也列入進口禁品。既然如此，就把工廠蓋在歐盟境內吧！二〇一七年夏天，原本在鹿兒島縣枕崎市製造鰹魚乾的加工業者在勃民第（Bourgogne）開設了新工廠，開工典禮提供的餐點由野本負責。懶人烏龍麵加上日本料理的熱潮，日本的高湯文化應該會日漸普及。

順帶一提，懶人烏龍麵包裝上的說明分別是日文、英文與法文。也許有一天，國虎屋會從巴黎反攻回日本。要是能這樣就太有趣了。

国虎屋
高知県安芸市穴内乙683-1
Udon bistro Kunitoraya
1, rue Villedo 75001 Paris
Kunitoraya Restaurant
5, rue Villedo 75001 Paris
www.kunitoraya.com

烏龍麵

龍馬

我幫經典點心設計包裝發展成系列，下一項商品是一九六四年上市的「龍馬行」。「土左日記」自從包裝改頭換面以來，營業額大幅提升。青柳據說透過數字重新感受到設計的重要。

青柳的社長等高層在二〇一七年秋天特意向「司馬遼太郎財團」報告要變更包裝一事。這是為了報答半個世紀以前，司馬遼太郎允許他們把書名拿來當作商品名稱。

財團表示希望「設計成具

有司馬遼太郎風格的包裝」，青柳的社長留下「我們請來的設計師梅原先生得過每日設計獎特別獎，沒問題的」這句答覆便回來了。

我很喜歡龍馬，也很願意達成財團的要求。然而「龍馬行」這款點心一直仰賴名作《龍馬行》的名聲，我總是心想：「那你自己究竟是什麼呢？」

所以我在包裝紙裡做了一些有趣的設計。

始於一個人

創造總是快樂的。我想過五十歲退休，過了五十歲則是想六十歲退休，結果卻一路工作到現在。對社會貢獻創新點子是人生最大樂事。在設計中悄悄加入解決社會問題的辦法，也就是偷渡個人的招數，這又是另一件樂事。

換句話說，設計是一種思考的軟體。例如史帝夫·賈伯斯（Steve Jobs）的創意顛覆世界；一百五十年前，坂本龍馬的想法化為大政奉還，改變了日本這個國家。我再次認知到這些想法一開始只存在於一個人的腦中，也就是始於個人的幻想。

《龍馬行》是眾所皆知的名作，而我應該做到了從另一個角度重新詮釋這部名作的本質。

看來我的腦子也是很有意思。

看不見的訊息

這一次的設計必須反映財團的要求——帶有司馬遼太郎的氣氛。如此一來，思考如何設計包裝紙時自然會鎖定焦點，所以我第一步是把稿紙放在正中央。

下一步是依照我想像的寫作流程來安排，把流程中的要素一個接一個放在白紙上：司馬遼太郎拿出稿紙後開始寫稿，執筆同時解讀資料、閱讀信件以及實際造訪當地，分析歷史。

稿紙上的直線取自坂本龍馬等人成立的海援隊隊員所記錄的日誌。雖然這種地方要講出

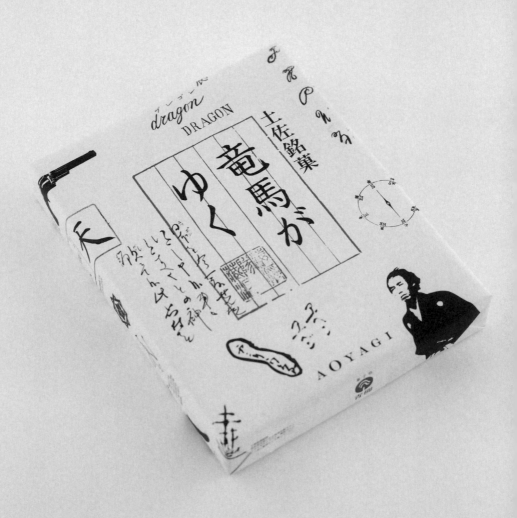

來，大家才會恍然大悟，身為設計師還是因為使用了海援隊日誌而感到喜悅。稿紙上的印章也是海援隊字樣，把每一項要素搭配得耐人尋味。

包裝紙選擇白色，類似海援隊制服的白色褲裙，並且悄悄加入龍馬的名言：「請求神明一洗當前的日本」。所謂悄悄加入是用浮雕加工的手法把這句話印在白色包裝紙上。雖然大家可能沒有發現這句話，不過我光是想像龍馬化身為土產，嘴巴上掛著這句話，走遍日本全國各地就很開心了。這是我引人噗哧一笑的幽默之處，也是設計的「本質」。

龍馬與點心與我之間的糾葛

我當初接下重新設計「土左日記」包裝的工作時，目的是希望土左日記重新成為代表性的土產，在高知龍馬機場耀武揚威。然而接下「龍馬行」的工作決定我與「青柳」這家公司在三十年後再續前緣。另外，「龍馬行」作為代表龍馬名作的點心隱含十足的潛力。無論如何，接下工作和思考如何設計都需要相當大的勇氣。

我原本重視「小規模的優點」，認為自己的特色是針對小規模以及真的陷入窮途末路的地方而設計。這既是我的興趣，也是我自豪之處。相較過往的工作，重新設計「龍馬行」的包裝紙這個工作規模龐大，令我有些猶豫。但是最強烈的情緒還是高知究竟要仰賴龍馬到什麼時候呢！

因此我悄悄透過包裝紙說：「我想一洗當前的日本」。

龍馬是幕府末期的黑田征太郎！

我不是很喜歡閱讀，這次卻為了設計閱讀了大量的資料。讀著讀著，我開始覺得龍馬是個插畫家，而且他的畫風還跟我最喜歡的插畫家黑田征太郎很像！兩者都擅長利用插圖傳遞訊息。

大家看了整張包裝紙就會發現包裝紙上處處印了龍馬在信上畫的插圖。有些是我選自《下關海戰圖》中較為特殊的部分，例如地圖上像是葫蘆的島嶼竟然是宮本武藏和佐佐木小次郎一較高下的巖流島。這些畫的畫風也都類似黑田征太郎。所以我現在滿腦子都覺得龍馬就像黑田征太郎。我借助龍馬手繪插圖的力量，呈現他的特色。

落選的手寫字

自從我決定要把稿紙放在包裝紙正中央，就每天勤勤懇懇地練起字來，試著寫「龍馬行」。剛開始想過直接套用司馬遼太郎揮毫寫就的小說標題。試著搭配之後發現文學和點心畢竟還是不一樣，大文豪的字和點心不搭。

字如其人。我明白自己寫不出跟司馬遼太郎一樣的一手好字，不過還是期盼自己能寫出那

樣無憂無慮又光明磊落的字。每天練習之下，發現自己寫出來的字當中有一個很接近。於是我把它用在包裝紙上。

然而財團看了之後表示：「不能讓書迷誤以為這是司馬遼太郎寫的字，可以改成明體嗎？」據說是因為司馬遼太郎喜歡明體。我聽了之後頓失幹勁，沉寂了兩天。

但是套用之後發現明體也不搭。我於是選擇其他字型，稍微設計加工一下，以原創字型的名義提案。財團最後接受我的提議。我自己寫的字就這樣落選了。

好滋味設計

設計的使命是傳達商品的本質。然而把龍馬的本質寄託在想靠龍馬賺錢的伴手禮上本來就是不可能的任務。我於是發揮設計思維，使用浮雕這種無法一眼發現的技巧，把新的風格和訊息藏在包裝紙裡。我從龍馬的人生與司馬遼太郎的作品獲得靈感，打造設計概念，因此不願意使用多種色彩表達概念或是利用小技巧呈現氣氛。白色搭配深藍色──這種乾淨俐落的作風才是龍馬的風格，也是司馬遼太郎的風格。

株式会社 青柳
高知県高知市大津乙1741
www.tosa-aoyagi.com

ゴン 展

on

RAGON

土佐銘菓

二曳き
龍馬が隊長となった海援隊の隊旗で船印。
赤白赤の旗で「二曳き」と呼ばれている。

アルファベット掛軸
ジョン万次郎こと中浜万次郎が書いたアルファ
ベット掛軸。15歳の時、出漁中に台風にあって漂
流し、米国で教育を受けた後、帰国。世界の大勢を
河田小龍を通じて龍馬に知らせた。

自然堂
山口県下関に寓居を構え、「自然
堂」と名付けた。おりょうは龍
馬暗殺の悲報をここで聞いた。

龍馬サイン
龍馬暗殺1カ月前、兄権平
宛ての書簡に記された直筆
の署名。龍馬の手紙は約
140通残っている。

品　名	竜馬がゆく
名　称	菓子
原材料名	白生餡、砂糖、小麦粉、バター、砂糖、還元水飴、卵黄、卵、製菓原料用調製品（クリーム、砂糖、卵黄）、脱脂粉乳、トレハロース、膨張剤、香料
内容量	12個
賞味期限	上部側面に記載
保存方法	直射日光、高温多湿を避けて保存して下さい。
製造者	株式会社　青柳 高知市大津乙1741 TEL.088·866·2389

※開封後はお早めにお召し上がり下さい。
製造・品質管理には細心の注意を致して
おりますが、万一、お気づきの点がございまし
たら上記へお願かせ下さい。
捨てる時は、お住まいの市町村が定めた
区分に従って下さい。

4976378004161

龍　馬　と　歩　く　土　佐　銘　菓

明光艦とイロハ丸艦の海路線図
慶応3年4月、龍馬が乗ったイロハ丸と紀州
藩船が衝突した時の模様を記した航海日記。

GI

月の名所は桂浜
高知市桂浜に坂本龍馬像が建立されたのは昭和3年。
建設者高知県青年と像の台座に刻まれている。

容堂の戯書
龍馬脱藩の赦免を願い、勝海舟が土佐藩主山内容堂に面会した際、容堂が与えた戯書。「疏醉三百六十回 鯨海醉候」とある。酒飲みの殿様だった。

土佐藩船絵図
河田小龍が描いた土佐藩船絵図。小龍は絵も本業であるが、土佐藩の船の担当である船役人だった。

ピストール
龍馬が愛用していた短銃、スミス・アンド・ウェッソン。慶応2年、寺田屋で幕吏に襲われ、辛くも脱出する。高杉晋作から渡身用として送られた六連発のリボルバーで、この時、弾三発を発射している。

屏風
京都近江屋で龍馬暗殺現場を見ていた歴史的な重染めの屏風。

haren
HAVEN
テン 天
海援隊発行「和英通韻以呂波便覧」には天、地、日等、日常の文字20文字も外国語訳されている。

龍三柏の章旗
土佐藩船の軸先には、山内家の家紋「丸三つ葉柏」の章旗が翻っていた。

銅鏡
龍馬が近江屋で愛用していた銅鏡。藩在中は近江屋の夫人スミさんに髪を結ってもらっていた。

掛軸
暗殺された部屋にあった寒梅と白梅図の掛け軸。絵は板倉槐堂。勤王の志士だった。

龍馬という名前
くずして書いた龍馬の署名。正式な手紙には坂本直柔と書いた。戸籍上の実名で、龍馬は通称。

才谷屋
坂本家の本家は高知城下の豪商「才谷屋」。後年、龍馬は好んで「才谷梅太郎」の変名を使った。

鍔
龍馬が所持していたという刀のつば。北辰一刀流の達人でありながら、生涯1人も斬らなかった。

ブーツ
ブーツはハイカラ龍馬の代名詞。立ち姿の写真で履いているブーツは高杉晋作に貰ったものらしい。

下関海戦絵図
高杉晋作率いる小型蒸気船ヲテントサマ号のイラスト。龍馬はユニオン号に船将として乗っていた。

這些都是落選的
手寫文字版本。
真可惜。

AO

ページ

おいしいデ　おいしいデ　おいしいデ

梅原真與日本

梅原真口中的「日本」通常不包含東京。據說他曾經住在橫跨四萬十川的潛水橋的另一頭，不過他常去的地方是巴黎。他說「我要去巴黎」這句話的背後往往隱含對東京的批判。他其實也經常造訪東京，所以我想他並不討厭東京。然而他心目中「理想的日本」和「東京應該要振作」的思緒激盪，連同「高知再這樣下去不行」與「秋田應該這麼做才對」等心態促使他採取正確的行動。

第二次世界大戰結束之後，日本選擇發展工業，大量進口國內缺乏的石油與鐵礦等原料，在工廠加工成產品。國家的中心是「製造業」。說到工作不是與製造相關，就是販賣製造業生產的商品，或是思考如何更有效率地生產。中央政府的政策也以協助製造業為主，建設鐵路網、高速公路網、航空路線以及港灣設施，彷彿全日本所有城鎮甚至國家本身就是個大工廠。因此這七十多年來，日本受到混凝土與塑膠嚴重汙染。日本政府面對公害與環境污染當然採取了合宜的應對措施，製造業對經濟也做出了相當的貢獻。但是日本人的心靈卻變得乾涸貧瘠。

現在日本與世界其他地方都逐漸邁向新的局面。人類移動益發快速，規模擴大到整個地球，迎來「游牧時代」。眾人的注意力逐漸轉向文化各自的獨特性與傳統。在此情況下，「全

球／鄉土」不再對立，反而是成雙成對的概念。換句話說，無論是城市還是鄉村，各自琢磨地區的獨特性都能和全球化搭上線，整個世界變得更加光采動人。

梅原真支持的是一級產業，也就是所謂的農林水產。這種產業換句話說是人類恭敬收下當地大自然的恩惠，仔細鑑定價值後運往世界各地。從事這種工作心靈充實又值得自豪。本書收錄了大量優秀的案例，梅原真的設計從頭到腳都在展現這些滿足心靈又值得自豪的工作。

要讓日本振作，東京必須把精神放在東京以外的地區。東京的出版社應該是懷抱這個想法而出版本書，我們也會持續為梅原真加油。

<div align="right">原　研哉</div>

後記

我人生最大的設計是搬到潛水橋的另一頭。

回顧過去的工作，總結人生時，我發現自己做的幾乎都是「絕處逢生的設計」。這些合作對象原本都一籌莫展，卻因為設計而峰迴路轉。我的設計史可說是在走投無路之境發現康莊大道的喜悅所構成。我真的很喜歡思考解決困境的方法。

我認為從相反的角度思考，從相反的方向溝通很有趣。任何地方都有其長處與缺點，重要的是發揮當地的特色。要是所有地方都變得一模一樣，失去原本的面貌，日本列島就一點意思也沒有了。

在日本列島當中，我們所居住的地方稱為「鄉下」。每一處鄉下都面臨危機，陷入窮途末路。我的設計隱含負負得正的觀念與法則，也就是負面情況乘以負面條件一定會好轉。「絕處逢生的設計」設計的是觀念。所以我走遍全國各地，宣傳自己的理念：東京是東京，鄉下人要自行思考才能得救！

我人生當中最絕處逢生的設計是住在潛水橋另一頭這件事。光是大聲疾呼，要求保留潛水橋或是喝斥村民「究竟在幹嘛！有沒有心要保護家鄉？」是沒有意義的。比起舉牌抗議，我直接搬過去住比較快。

換句話說，我設計了「住在潛水橋另一頭」這件事──從高知市搬到潛水橋另一頭，在那裡住了五年。

我站在橋另一頭的視線成為現在設計的基幹。我的設計從潛水橋的另一頭延續至今，從未改變。

正因為我退後一步，才能看清社會的本質。看清社會的本質是設計的起點。潛水橋本身就是即將從社會退場的事物。因為住在潛水橋的另一頭，才能看到許多面向。這是絕處逢生的設計，也是「好滋味設計」。所有面向的共通點都是「小規模的優點」。在凡事以經濟為優先的社會中，我透過設計想表達的正是這些微小卻重要的事情。

順帶一提，這座橫跨四萬十川的潛水橋一直保留至今。

原研哉說我們「風格不同」，但是「認為設計是構思社會」的看法接近，所以協助設計。在此向他表達謝意。

書腰能得到系井重里美言真是我的一大成就！我真的非常高興，並且在此表達感激之意。

梅原　真

梅原真

一九五〇年生於高知，居住於高知縣土佐山田町。大學畢業之後進入電視台兼廣播電台「高知放送」美術組工作，負責製作大小道具、手寫字、字幕、卡通、電視廣告等業務。一九七五年因為憧憬西班牙而遠渡重洋，前往西班牙；一九七九年因為嚮往美國而遠渡重洋，前往美國。一九八〇年回到日本，在高知成立梅原設計事務所。為了制定四萬十流域的村落「十和村」的綜合振興計畫「十和尺度」，往來村落。振興計畫中有一項專案是要拆除小小的「潛水橋」，改建為巨大的「水上橋」。他認為保存潛水橋最好的方法就是「快樂地住在橋的另一頭」，於是在一九八九年搬到橋的另一頭。隨著對岸國道改為雙線道的工程開工以及從住處看得到水泥護岸的工程，在一九九四年選擇離開。站在小橋另一頭的視線成為設計的基本，著手「把窮途末路化為幽默詼諧」的工作。二〇一六年獲頒每日設計獎特別獎。目前同時擔任武藏野美術大學客座教授。

攝影　河上展儀（商品攝影　四八與五十頁）
　　　刈谷貴泉（六七頁）
　　　高橋宣之（七一頁）　門田幹也（二二六頁）

設計好味道　おいしいデ

作者　梅原真
譯者　陳令嫻
總編輯　周易正
責任編輯　吳欣螢
封面題字　梅原真
封面美術　Hsinyi Lin
內頁排版　葳豐企業有限公司
行銷企劃　毛志翔、吳欣螢、徐林均
印刷　釉川印刷
定價　460元
ISBN　978-986-99457-5-2
2021年3月　初版一刷
版權所有・翻印必究
出版者　行人文化實驗室
發行人　廖美立
地址　10074 台北市中正區南昌路一段49號2樓
電話　+886-2-3765-2655
傳真　+886-2-3765-2660
網址　http://flaneur.tw/
總經銷　大和書報圖書股份有限公司
電話　+886-2-8990-2588

國家圖書館出版品預行編目資料

設計好味道／梅原真 作；陳令嫻 譯. -- 初版. --
臺北市：行人文化實驗室，2021.03
272 面；14.8 x 21 公分
譯自：おいしいデ
ISBN 978-986-99457-5-2（平裝）

1. 包裝設計　　2. 地方創生

964.1　　　　　　　　　　　　110002152